U0165181

大型中国传统文化有声读物

图说中国古琴丛书
An Illustrated Series on Chinese Guqin

9

蔡邕与 **忆故人**

刘晓睿———— 主编

古琴文献研究室———— 编

广西美术出版社

憶故人

主编
/刘晓睿

执行编委
/海月

策划
/吴寒

内容整理
/董家寺

执行
/海靖/陈永健/赵梦瑶

文案编辑
/陈晓粉/杨翰

美编
/黄桂芳

绘图
/胡敏怡

播音
/肖鹏

古琴弹奏
/黄德欣

顾问
/朱虹/孙刚

目录 /contents

前　言

中国古琴是世界上最古老的弹拨乐器之一，有着数千年的历史背景和文化积淀。古琴艺术在中国音乐史、美学史、社会文化史、思想史等方面都具有广泛影响，是中国古代精神文化影射在音乐方面的重要载体，在人类文明史中占据着一席之地。

2003 年，中国古琴艺术被联合国教科文组织列入"人类口头和非物质遗产代表作"。2006 年，国务院将古琴艺术列入"第一批国家级非物质文化遗产名录"。2017 年，中共中央办公厅、国务院办公厅联合印发《关于实施中华优秀传统文化传承发展工程的意见》。推进中华优秀传统文化传承与发展，是对文化先进因素和优秀成分不断荟萃吸纳与凝结升华的过程。回归传统文化，就是要守住我们中华民族发展的根。

在这样的社会氛围下，近年来学习古琴的人越来越多，他们对琴学的追求也越来越迫切。这样的发展形势，也对古琴教学及古琴文化传播提出了更高的要求。琴曲背后的"文化"才是主导古琴历史文化传承发展的核心所在。

但是，要想相对贴切地将每一首琴曲的文化内涵表述出来，着实不易，这涉及庞杂的古琴学体系及丰富的历史文化知识。关于古琴学的体系，仅从文献整理的角度来看，在过去 10 年里，仅本书编者团队抢救整理的古琴历史文献就有220 多部，琴曲数目（含同名琴曲）4300 余首，若按不重名计，则有 800 多首；从古琴文献的规模来看，目前已经超越了前人的整理工作量。大型中国传统文化有声读物《图说中国古琴丛书》就是基于此的最新研究成果。

《图说中国古琴丛书》计划出版数百册，"一书一曲"，力求尽可能全面

地涉猎中国古琴的历史文献。每一册中有历史典故、琴曲赏析、曲谱源流、艺术表达分析等内容，从不同角度将一首古琴曲讲透彻。编撰过程中，最有价值的工作是编者投入无法估量的时间、精力，梳理曲谱中的原始文献记载，对比探究每一个谱本所载内容，对多个谱本进行注释分析，并结合人物传记等史料，全面深入地分析作者及琴曲，尽可能准确地挖掘琴曲的内涵。

在呈现形式上，《图说中国古琴丛书》的每一册皆是以一首古琴曲为核心，除了展现各种历史文献资料，还引入唐宋元明清的古琴古画素材，再加上视听新技术的运用，读者阅读体验更丰富。这套丛书面世后，将解决古琴研习资料匮乏的问题。

作为当代古琴艺术发展的见证者和传播者，以及古琴文献的整理者和研究者，我们深感幸运与骄傲。坚定文化自信，推动中华优秀传统文化创造性转化、创新性发展——这是我们一切努力的出发点和落脚点。将修复古琴文脉的工程纳入传承弘扬中华优秀传统文化的康庄大道，我们从未忘记肩上的这个使命与责任！

编者的话

2020 年是不平凡的一年，年初的时候，突如其来的新型冠状病毒肺炎疫情改变了我们的生活。当我听到武汉封城的消息时，内心一下无法接受，毕竟是人生中第一次经历。面对这个疫情，部署新一年工作的时候，我仔细思量，或许未必完全是坏事。能克服困难的民族，可使困难化为良机。

整年下来，真是忙得不可开交，收获颇丰。古琴文献工作方面，跟出版社一起把《历代古琴曲谱汇考》丛书（7 册）全部定稿，这项工作主要是在整理以前文献的基础上完成的，因此相对容易一些。出版这套图书的目的其实是帮大家解决古琴曲谱原始版本的资源问题，比如《平沙落雁》及其相关曲谱共计收录了 123 种文献谱本，《流水》及相关曲谱共计收录了 48 种文献谱本，《阳关三叠》及其相关曲谱共计收录了 46 种文献谱本，等等。这些原始文献资料，就目前来说，在存见曲谱版本中已是十分全面了。无疑，这项工作的价值和意义是很大的，从整理资料、编纂书稿，到自己设计、联系出版，这其中的困难和压力对于我来说都是值得的，就是苦了团队里的伙伴们。

2020 年是我从事古琴文献整理工作完完整整的第 10 个年头，回忆这 10 年光景，里面有太多的酸甜苦辣，但我都咬牙坚持了下来。现在看来，这 10 年大概可以划分成三个阶段：第一阶段为萌芽期，第二阶段为基础期，第三阶段为蜕变期。

萌芽期是从 2010 年至 2014 年。虽然过去了很多年，但我还是会时常想起，各种情景都历历在目。起初那两年自己刚刚接触古琴，探索学习的过程中认识很多琴人，通过他们尽可能去了解有关古琴的各种内容，但远远未达到预期，

于是凭着自己对每件事情追本溯源的精神，通过各种途径去搜寻古琴相关资料，了解琴人、琴事、琴谱等相关内容。但是那时候并没有太多的资料可寻，以致我在很长一段时期内陷入了搜索瓶颈。后来在阅读查阜西先生的著作时，我受到了他整理文献的启发，这才慢慢叩开了浩瀚无垠的琴学之门，执着地走到了现在。从 2012 年年底到 2014 年年中，我花了一年半时间梳理出了自己整理古琴文献的脉络及思路，并一直沿用到今天。

2015 年到 2017 年是基础期。之所以称之为"基础期"，是因为在这三年时间里，我整理了存见的 80% 的古琴原始文献资料和近现代琴学思路。同时，按照萌芽期整理的思维架构搭建了"琴学电子数据库"。电子数据库的建立，存见的零散资料和数据的统一归类和板块划分，为今后的工作起到了非常重要的铺垫作用，需要资料的时候可以直接检索，根据需要甄别选用。这样一来，不仅每次查询琴学资料的时候不用翻阅繁杂凌乱的图书，而且会更加全面。这一时期文献整理的积淀，可为我未来的琴学工作奠定重要的基础。

2018 年至 2020 年是蜕变期，共计三年时间。2018 年的时候我开始尝试将整理的古琴文献和琴学资料用纸质图书的形式传承下去。这种想法似乎是在时代的浪潮中逆行！如今呈井喷式发展的互联网促进了数字化出版物的产生，且发展势头迅猛，而传统的纸质出版物受到数字化出版物的冲击，渐入低谷。然而，纸质出版物的价值是数字化出版物不可替代的，二者皆有存在的必然性。纸质出版物具有著录性、学术性、传承性、形式的艺术性等极其重要的特质，数字化出版物从本质上还无法替代纸质出版物，当然，纸质出版物从某种意义上也无法替代

数字化出版物，这是不争的事实。从某种现实角度来讲，纸质书籍的阅读能使人回归自然平静的理想状态，在高速发展的现代社会中更加凸显出它的价值。因此，我认为古琴等传统文化领域的纸质出版物发展依旧有很大的上升空间。未来几十年，必将是数字化出版物和纸质出版物共同创造价值，推动文化进步的时代。之所以称这三年为蜕变期，还有一个因素，就是这三年完成的工作将为未来十几年的古琴文化出版工作奠定坚实的基础。2020 年，古琴图书出版已经初具规模，我们已经陆续出版了《明精钞彩绘本·太古遗音》、《历代古琴文献汇编》丛书、《历代古琴曲谱汇考》丛书、《图说中国古琴丛书》（已出版 6 册）等古琴专业书籍。

2021 年，标示着新的开始。我们会逐步进入高速发展期，也是之前所有工作成果正式接受社会检验的开始。

工作上依然面临诸多挑战，但很欣慰的是有很多贵人在背后默默地鼓励我支持我。2020 年 12 月上旬，我如约来到江西南昌，跟海月老师汇报工作。还跟孙刚老师细致地聊了我前些年的琴学文献工作，翻阅了今年出版的几本图书，得到孙刚老师极大的鼓舞。普及琴学文化工作迫在眉睫。在朱虹老师、孙刚老师和海月老师等同仁的鼎力支持和鼓励之下，古琴文化复兴的大时代不远矣，中国传统文化更加蓬勃不远矣，实现中国梦更加不远矣！

刘晓睿

2020 年腊月初八

〔清〕萧云从
山水册页之一
（临摹）

《蔡邕与忆故人》概述

　　忆故人，同思故乡一样，是文人墨客笔下亘古不变的主题之一。琴曲《忆故人》以其柔美缠绵的音调和深沉的情思打动过无数人的心灵。**此曲传为东汉蔡邕所作**，现在流传广泛的版本为近代琴家彭祉卿（庆寿）先生的家传琴谱，广陵派著名琴家张子谦曾得彭先生亲授，后将琴谱刊于《今虞琴刊》内。

　　存见的历代古琴谱书中以"忆故人"为曲名收录的曲谱仅有《百瓶斋琴谱》《今虞琴刊》等少量谱本。按《百瓶斋琴谱》和《今虞琴刊》谱本中的题解，此曲又名《山中思友人》，或《山中思故人》，或《空山忆故人》，传为东汉蔡邕所作。按此线索，遍览存见的历代古琴谱书，找到了《神奇秘谱》《浙音释字琴谱》《风宣玄品》三谱中的《山中思友人》曲，《重修真传琴谱》中的《山中思故人》曲，《琴苑心传全编》中的《山中思友》曲，以及《荻灰馆琴谱》《丝桐协奏》二谱中所录的《山中忆故人》曲。通过对比研究它们与《忆故人》曲的联系，可加深对琴曲《忆故人》的理解。

　　从琴曲曲谱和谱内文字记载来看，以"忆故人"为曲名的琴曲和其余各谱在题解上存在着诸多联系，然曲谱谱字之间差异较为明显。比如《神奇秘谱》《浙音释字琴谱》《风宣玄品》《琴苑心传全编》等谱本，均为三段结构，在段落划分上与《今虞琴刊》《百瓶斋琴谱》《荻灰馆琴谱》谱本的六段或五段有所区分。段落不一，是相对其内容而言，出现差别的程度就可见一斑了。因此，从所录琴曲曲谱的方面来看，单曲谱的减字，《忆故人》琴曲与《山中思友人》或《山中思故人》等曲是不能单纯画等号或称为同曲异名的。但其关联亦是存在的，如在题解方面，《百瓶斋琴谱》内有一段文字："邕尝以直言弹劾遭宦

侍奸佞之害，流放五原，嗣又亡命江海，远迹吴会，积年飘泊，怀旧感时伤悼之情，无可发越，冀得知音倾诉，而兴我思美人天一方，欲往从之不能忘之想，故其曲意辗转往复，音韵委婉低徊。其一性情深，百端感慨之况，真如慕如诉，如绘如见，信非大手笔不能若此传神也。"这里提到了蔡邕及其一些事迹，可以作为理解此曲的一些关键线索，但仍不足以凭此给琴曲的渊源及背景下断论。《今虞琴刊》中的谱本，虽没有《百瓶斋琴谱》谱本写的那样详细，但仍提到了蔡邕，而且是在传承此谱谱本的关键人物彭庆寿的识文中提到的，不可谓不重要。近代琴家顾梅羹先生还对《今虞琴刊》谱本内容进行了细致分析，云："此本乃庐陵彭氏理琴轩彭祉卿所传的谱本。据彭祉卿说，是他父亲筱香老人在清末光绪年间得自蜀僧某手授的抄本。与《神奇秘谱》等五家谱集所载绝不相同。彭祉卿继承家学，精研此曲三十年没有间断，从曲操的作法上作了很细致的考定，认为与蔡邕的名作《游春》《渌水》《幽居》《坐愁》《秋思》——琴家称为"蔡氏五弄"的作曲手法正好相合。"结合以上这些分析，我们也只能认为《忆故人》琴曲在某些方面与蔡邕的琴学及曲操风格是相契合的，但《忆故人》是否就是历代传谱中的《山中思友人》或《山中思故人》等曲谱还有待后续考证。

　　本书选取的谱本并不仅限于当下流传广泛的《今虞琴刊》中的《忆故人》谱本，还将《神奇秘谱》《浙音释字琴谱》所录《山中思友人》曲谱，《荻灰馆琴谱》所录《山中忆故人》，以及《百瓶斋琴谱》所录《忆故人》曲谱一并收录，以其中的曲谱关联和曲意题解等依据展开注释及延伸，为《忆故人》的渊源及情感表达提供理论支撑和参考依据。

　　总而言之，无论《忆故人》琴曲是传自蔡邕，或是后人创编，都不可否认它是少有的可直抵心灵触碰的曲子。此曲节奏平稳且富于变化，一气流转并柔中见刚，堪称中国古琴曲优秀的代表。

凡 例

一、本书共计收录五种曲谱，分别为《神奇秘谱》《浙音释字琴谱》中的《山中思友人》，《获灰馆琴谱》中的《山中忆故人》，以及《百瓶斋琴谱》《今虞琴刊》中的《忆故人》。

二、本书所收录《忆故人》谱本仅供学者参究，并不能表明谱本价值高低。因篇幅有限，故暂未将有关联的谱本逐一收录。

三、为了让读者更加有效快速地了解《忆故人》琴曲，本书注释和论述观点的部分内容含有个人理解，仅供参考。

四、古文阅读顺序与现代文略有差异，为了保持文献原貌，本书所录古书曲谱影印图片中的内容，阅读顺序均为从上到下，由右至左。

五、关于曲谱的典故或白话文翻译，仅据所收曲谱版本内容进行列录，其余诸谱或存有他说，暂未查明，请读者自行鉴之。

六、为了让读者便于弹奏《忆故人》，本书选取了当代琴家打谱的《忆故人》谱本。选取的打谱版本并不代表其价值高低，仅供读者参考之用。

七、为了增加内容的趣味性，本书采用图文并茂的形式展现，书后附有《忆故人》现代曲谱和演奏音频二维码，以供参考欣赏。

八、为了丰富本书内容和更明确地传播古琴历史文化价值，在书末收录了古琴"绿绮台"（仿）的部分记载，并非是对该琴的断代研究及为其他任何商业行为著录，请读者明鉴。

〔清〕陈枚
圆明园山水楼阁图册之一
（临摹）

微信扫码听读书

琴人的"故人"

　　琴乐是中国文人雅士音乐的精华所在。作为琴乐主要表现形式的琴曲包含了诸多传统音乐的体裁及创作理念，其在表达上不仅有欢快舒畅和自然洒脱，还有深沉忧愁及安详静美等，丰富的内涵塑造了包罗万象、形态各异的琴曲，而《忆故人》则是其中的名曲。同"思故乡"一样，"忆故人"不仅是历代文人墨客笔下亘古不变的主题之一，而且在琴乐传承脉络中占据着重要地位，流传的谱书中有不少收录了《忆故人》。

一、曲源及背景

　　《忆故人》琴曲，在存见的历代传谱中大约有 10 种谱本。其中以清代《百瓶斋琴谱》和近代《今虞琴刊》这两部谱书刊录的最为完整且脉络较为清晰。此二谱均以"忆故人"为曲名。现常提《忆故人》琴曲，大多数说法为"传为蔡邕所作"，如《百瓶斋琴谱》中《忆故人》谱末有文：

　　《忆故人》又名《山中思友人》，或《山中思故人》，或《空山忆故人》，传为后汉蔡邕所作。

　　这类线索，便是大多数琴人或者学者研究和参考的内容。顺着这个思路，我们在历代琴书中找到了一些关联琴曲，分别为《神奇秘谱》《浙音释字琴谱》《风宣玄品》三谱中的《山中思友人》曲谱，《重修真传琴谱》中的《山中思

故人》曲谱，《琴苑心传全编》中的《山中思友》曲谱，以及《荻灰馆琴谱》《丝桐协奏》中所录的《山中忆故人》曲谱。这些曲子是否是《忆故人》的早期谱本？它们相互之间是否存有关联？下面我们就谱内减字及内容简单做一些考述。

1. 十种曲谱版本分析

首先来看《神奇秘谱》《浙音释字琴谱》《风宣玄品》这三部明代琴书收录的《山中思友人》曲谱，这三种版本在曲谱段落上均为三段，且减字谱基本相同，虽《浙音释字琴谱》版本中增加了歌词、段标题内容，但从减字谱来看三者属于同源谱本的有序传承是十分可信的。

到了明代杨表正《重修真传琴谱》中收录的曲谱，题名为《山中思故人》，该谱与《神奇秘谱》《浙音释字琴谱》《风宣玄品》所录《山中思友人》谱本相比，在结构划分上保持一致性，同为三段版本。但细较起来，《重修真传琴谱》的《山中思故人》曲谱，每段中已经出现一些差别，尤其是在某些指法的运用上呈现出了不同之处。虽与《浙音释字琴谱》谱本形式一样，谱内也带有歌词、段标题内容，但从之前的研究发现，明代这一时期较为推崇"一字一音"的谱字对应关系，或许对曲谱在这一时期的流变产生了一定的影响。

清代初期谱本，如《琴苑心传全编》所录《山中思友》一曲，曲谱减字指法内容与《神奇秘谱》所录《山中思友人》谱本一致，仅曲名有一字之差别，因此二者之间的承袭关系一目了然。从《神奇秘谱》谱本到《琴苑心传全编》收录谱本的流传，在这一漫长时期内，《山中思友人》一曲在某一传承体系中仍保留了原始谱本的形态，着实不易。随着地域文化及古琴自身的发展，琴曲在"存古求新"思潮中涌现，古琴艺术不断焕发生机。

清代后期，欧阳书唐《荻灰馆琴谱》中收录的《山中忆故人》一曲，为徵音，五段。同时期的顾玉成《百瓶斋琴谱》收录了《忆故人》六段曲谱。近代的《今虞琴刊》也收录了《忆故人》六段曲谱。这三个谱本出现较晚，且题名都有"忆故人"三字。单从曲谱段落划分来看，《百瓶斋琴谱》谱本与《今虞琴刊》谱本结构划分相同；《荻灰馆琴谱》谱本虽是五段，但与顾玉成辑订的《百瓶斋琴谱》

内的《忆故人》相互之间关联十分密切，加之《百瓶斋琴谱》与《荻灰馆琴谱》的辑录者均属川派一脉，因此属于同源的可能性比较大。至于当下流传广泛的《今虞琴刊》六段谱本，与《荻灰馆琴谱》《百瓶斋琴谱》谱本相比，三者之间虽各有差别，但相似度还是很高的，因此三谱属于同一谱本的传承脉络体系或许是说得通的，但拿它们与前面明代早期流传的关联谱本相较，其差异性一目了然。

综上所述，从历代流传的相关曲谱的演变历程来看，今人所弹《忆故人》曲与明清早期的《山中思友人》《山中思故人》等曲谱已差异明显，不可单纯地将它们视为"近似曲"。因此，仅通过分析曲谱来判定它们之间的关联程度甚至得出同源结论着实有些单薄。

2. 题解分析

琴曲曲谱的研究与学习，除根据其自身减字谱内容之外，还可参考某些曲谱内的文字题解，这些内容或立足于本版本曲谱，或是摘录其源流谱本的内容等，大多能为了解琴曲的演变过程提供一些参考。《忆故人》及其关联谱本也记载了一些文字内容，如《神奇秘谱》谱本、《浙音释字琴谱》谱本、《重修真传琴谱》谱本、《琴苑心传全编》谱本、《荻灰馆琴谱》谱本、《百瓶斋琴谱》谱本、《今虞琴刊》谱本，它们都有文字记载。下面就它们所录文字内容一一展开。

首先从存见最早记载《山居思友人》谱本的《神奇秘谱》开始。谱内曲意题解云：

臞仙曰：是曲者，与《秋月照茅亭》一人之所作也。盖曲之趣也，我有好怀，无所控诉，或感时，或怀古，或伤悼，而无所发越者，非知音何以与焉？故思我昔日可人，而欲为之诉，莫可得也，乃作是曲。故前圣之所谓道之不行，乃思圣人。故曰："我思美人天一方，欲往从之不能忘。"是其言也。

按《神奇秘谱》谱本题解所录，该曲与《秋月照茅亭》为同一人所作，又按《秋月照茅亭》中题解云：

〔元〕李士行
画山水轴
（临摹）

臞仙曰：是曲者，或谓蔡邕所作，或曰左思。

由此题解可知，朱权考证此《山中思友人》的作者或为蔡邕，或为左思。并未下明确结论。与《神奇秘谱》所录曲谱相同的《浙音释字琴谱》则直接注明"蔡邕作"，其题解内容也基本相同，只是在末尾引入一句"噫！离合无凭焉"作为结语。且《浙音释字琴谱》版本中三段还分别录有标题"一、感怀""二、忆旧""三、知我"，对每一段落进行了归纳和总结，使琴人对曲谱更加易于理解。

《重修真传琴谱》所录《山中思故人》版本与《浙音释字琴谱》谱本一样，有题解、段标题、歌词，内容十分全面。其题解云：

是曲也，蔡邕所作。曲之趣者，为思念故人，别殊难会。而思慕于心，时无不想言，而我有好怀，无所控诉。思我美人，天各一方；欲往从之，不能附翼。与谁言欤？噫！离合无凭焉。

《琴苑心传全编》中《山中思友》曲意题解云：

是曲也，我有好怀，或感时，或怀古，或伤今，而无所发越，非知心者，何以与焉？故思我友人，而欲为之诉，莫可得也。乃为此曲，以写之。

以上曲谱均有一些共性，如段落分布是三段结构；虽谱字有所差异，但从曲谱题解上不难看出，其中存在关联是毋庸置疑的；其主要情感的表达，如"感怀""忆旧""知我"能够引发琴人一些共鸣。

清代后期出现的一些《忆故人》谱本，除了题目不同，段落分布上也存有诸多不同，以五段谱本、六段谱本为主，相应的题解内容及情感的具体表现也出现了一些差异。

《荻灰馆琴谱》中的《忆故人》曲谱，谱末有一段不完整的文字记载，云：

余尝鼓《忆故人》一曲，每郁郁不释于怀，发无端之感慨，动无限之悲凉，欲堕泪而莫因，起愁思于万状。一弹再鼓，黯然神伤，能不悲哉？殆以善愁之胸鼓凄其之调，乃为愈增感叹矣。况乎秋风落月，发幽籁于长天青山白云，动相思于两地，听蕉窗之夜雨，知己谈……

《百瓶斋琴谱》谱本谱末有云：

《忆故人》又名《山中思友人》，或《山中思故人》，或《空山忆故人》，传为后汉蔡邕所作。邕尝以直言弹劾，遭宦侍奸佞之害，流放五原，嗣又亡命江海，远迹吴会。积年飘泊，怀旧感时伤悼之情，无可发越。冀得知音倾诉，而兴"我思美人天一方，欲往从之不能忘"之想。故其曲意展转往复，音韵委婉低徊。其一往情深，百端感慨之况，真如慕如诉，如绘如见，信非大手笔不能若此传神也。

《今虞琴刊》中有庐陵彭庆寿识文和真州张子谦识文各一篇，彭庆寿识文有云：

《忆故人》，亦名《山中思故人》，或云《空山忆故人》，传为蔡中郎作。

张子谦又云：

此曲彭祉卿先生童时受自趋庭，研精三十年，未尝间断，故造诣独深，含光隐耀，不滥传人。自前岁漫游江浙，偶一抚弄，听者神移，争请留谱。于是大江南北流传渐广，惟辗转抄习，浸失其真，或竟自是其是。先生辄引为憾，将复秘之。余既于去秋与先生订交，琴尊酬唱，辄相追陪。一年来欲就学而未敢以请，盖有以知乎先生之志也。今幸得而承教矣，且尽得先生之奥矣，而于先生之志，恶可以不书？虽然抱璞守真，责原在我，循规絜矩，还冀后人。

研究以上诸谱题解，我们发现，无论是早期的明及清初谱本，还是清代后期或者近代谱本，都有谱本持《忆故人》曲与蔡邕相关的观点。通过这些记载，近代琴家也不乏对其进行深入研究的，如琴家顾梅羹在《琴学备要》中曾对《今虞琴刊》谱本有所论述，其云：

此本乃庐陵彭氏理琴轩彭祉卿所传的谱本。据彭祉卿说，是他父亲筱香老人在清末光绪年间得自蜀僧某手授的抄本。与《神奇秘谱》等五家谱集所载绝不相同。彭祉卿继承家学，精研此曲三十年没有间断，从曲操的作法上作了很细致的考定，认为与蔡邕的名作《游春》《渌水》《幽居》《坐愁》《秋思》——琴家称为"蔡氏五弄"的作曲手法正好相合。

通过以上这些记述，或许可以认为《忆故人》琴曲在某些方面与蔡邕的琴学及曲操风格是相契合的。从题解记载和部分琴家的论述可以简要总结出以下两点：

其一，记载于《今虞琴刊》的《忆故人》琴曲和《神奇秘谱》《风宣玄品》《重修真传琴谱》等琴谱所记载的《山中思友人》不能"划等号"。即使它们题解相近，然综合曲谱内容来看，《忆故人》谱本早期的曲谱形态仍无法明确，基于此种情况，加上此类题材记载本来就不多，且在情感表达上又存有某种共性，因此才出现了这些异同。

其二，《百瓶斋琴谱》《今虞琴刊》等《忆故人》琴曲目前流传的谱本仍为手抄本，且样本较少，所以仍具有单一性。但不同的古琴家由于自身的师承关系不同，在乐曲的演奏技巧上也会不尽相同，所流露出的个人情感也有差别。结合这种情况来看，或许就可以理解为什么提及《忆故人》琴曲时，绝大多数称"传为蔡邕所作"，而不能明确说是蔡邕所作了。

二、重要人物蔡邕、左思、竹禅

关于《忆故人》及关联曲谱，历代琴谱题解中分别提到了三位人物：蔡邕、

〔清〕王翚
梅溪高隐图（局部）

左思、竹禅。关于三人的一些历史背景及事迹，本书做一些简要概括。

蔡邕

别称：蔡中郎、蔡伯喈

时代：东汉

民族：汉族

出生地：陈留郡圉县（今河南尉氏县）

出生时间：133 年

去世时间：192 年

主要作品：《蔡中郎集》

曾任官职：郎中、议郎、侍中、左中郎将等

代表成就：创"飞白书"字体，校勘《熹平石经》，参与续写《东观汉纪》

蔡邕的一生，大约与汉末顺帝、桓帝、灵帝三朝相始末，正值东汉王朝从衰落走向覆灭的时期。作为汉代乃至中国历史上少有的通才式人物，蔡邕才华横溢、学识渊博。在文学上，他的碑诔、辞赋、诗歌等对建安时期的"三曹七子"及以后的文人都产生了影响；在史学上，他立志撰集汉事，不仅参与了《东观汉记》的编撰，还亲自撰写了《上汉书十志疏》《独断》《月令章句》等著述，给后来修《后汉书》的诸家留下了宝贵的第一手资料；他还擅长书法、绘画、音乐等，兼及天文律历、阴阳谶纬术数等，在各个领域都达到了当时的最高水平，不仅绝冠当时，且流风所及，影响深远。然而"生不逢时"确是他一生的真实写照。

蔡邕所处的东汉末年，是中国历史上一个战乱频繁、灾祸不断的时期。这一时期的自然灾害频发，民生凋敝，困苦不堪。与此同时，外戚与宦侍在争斗中迭握政权，重大的宫廷政变屡有发生，是对党人打击、禁锢最为严厉的时期。暗主权阉、剥割萌黎，已经达到了极限，《后汉书·袁绍传》中董卓亦对袁绍道："每念灵帝，令人愤毒。"

蔡邕生于顺帝阳嘉二年（133），死于献帝初平三年（192），享年六十。

灵帝在位的 22 年时间，正值蔡邕的中年（自 36 岁至 57 岁），也是他一生的黄金时期。蔡邕早年曾数次婉拒了出仕的机会，直到灵帝即位的第三年，建宁三年（170）才应乔玄之辟，开始了他多灾多难的仕宦历程。而此时，外戚在和宦官的斗争中逐渐败落，权阉擅权，政治黑暗，世乱已呈，一面是黄巾已起，一面是豪强割据，时局危如累卵。作为一个才华横溢而又期望匡时救世的士大夫，蔡邕意欲有所作为，可惜生不逢时，正如王夫之所指出的：

桓、灵之世，士大夫而欲有为，不能也。君必不可匡者也；朝廷之法纪，必不可正者也；郡县之贪虐，必不可问者也。

蔡邕从少年时即有令名，他较早丧父，母亲也曾卧病三年。当时他尚在"童蒙孤稚"之年，却能不解襟带地侍奉病母达七旬之久；母丧之后，他又庐墓守孝，"动静以礼"，有"菟驯扰其室傍，又木生连理"的奇观，甚为时人称颂。《蔡邕传》云：

邕性笃孝，母常滞病三年，邕自非寒暑节变，未尝解襟带，不寝寐者七旬。母卒，庐于冢侧，动静以礼。有菟驯扰其室傍，又木生连理，远近奇之，多往观焉。

父母丧后，蔡邕依叔父生活。叔父蔡质，灵帝时曾任尚书，他们叔侄间感情十分深厚，《蔡邕传》称他"与叔父从弟同居，三世不分财，乡党高其义"。

蔡邕好辞章、数术、天文，妙操音律。大约在 20 岁时，他师从胡广。胡广"达练事体，明解朝章"，曾为王隆《汉官解诂》作注，并将"所有旧事"交付于蔡邕，蔡邕修史时曾受到他的指点和严格教导。

延熹二年（159），桓帝与中常侍单超、徐璜、具瑗、左悺、唐衡等人联手，诛杀了大将军梁冀，尽灭其族，单超等五人因此功而同日封侯，世称"五侯"，"自是权归宦官，朝廷日乱"。蔡邕因善于鼓琴，为新近得势的宦官徐璜、左悺等人所得知，桓帝遂召他入京为之鼓琴献艺。事实上，以蔡邕的名气才华和家声

师承，他入仕为官乃是迟早的事情。但他没有料到，自己首次被诏入京会发生在这种背景之下，而且是以技艺觐见，并不是因他的经史等学问。他宁肯隐居乡里，在家闲居玩古，也不愿意应"五侯"之辟，与之苟合。为此他撰《释诲》一文表明志向："仆不能参迹于若人，故抱璞而优游……踔宇宙而遗俗兮，眇翩翩而独征。"表明自己深感世俗名利之隐患，虽已成"华颠胡老"，却仍志在隐居。

建宁三年，蔡邕终于应司徒乔玄之辟出仕，这一年，他已经 38 岁。乔玄对他甚为敬重。此后一段时期，他在仕途上较为顺利，"出补河平长。召拜郎中，校书东观。迁议郎"。到光和元年（178）遭遇"金商门之祸"时，蔡邕一共在朝九年。在这期间，他先是编成《独断》一书，后又参与正订《五经》文字，并致力于汉史修撰，文学艺术上的才华得以充分显现。不仅如此，这一时期，蔡邕在政治上逐渐崭露头角，他不仅与党人多有交往，也积极地对朝政事务发表个人见解，他屡次上书言事，针砭时政、抨击奸佞，他的《历数议》《荐皇甫规表》《陈政要七事疏》《难夏育上言鲜卑仍犯诸郡议》《幽冀二州刺史久缺疏》《答丞相可斋议》等章表、封事，皆出自此时期。

然好景不长，光和元年由于灾异频现、祸难不断，灵帝召杨赐、蔡邕等人至金商门查问灾异，蔡邕一一切言直对，引起了灵帝的重视，特诏他进一步言事，在帝王一句"博学深奥，退食在公"的赞扬下，蔡邕遂"感激忘身"，将自己所想所见一一陈述出来。其中，他明确斥责了几位他视为"国蠹"的奸佞之徒和几位贪浊的大臣，这封"皂囊密封"的封事被别有用心的宦官曹节、王甫等人泄露。一时间，"其为邕所裁黜者，皆侧目思报"，在这些人的联合构陷之下，蔡质、蔡邕遂以阿附党人、诽谤公卿的罪名下狱，几遭弃市，幸而经过大臣卢植、宦官吕强等人上书营救，得以保全性命，全家髡钳流徙朔方。后人称此为"金商门之祸"。

"金商门之祸"，对蔡邕的打击可谓极大，不仅下狱濒死，全家还髡钳徙边。在流徙的途中，酷吏阳球派人追杀他，幸好蔡邕素来的好名声感动了刺客，他才免于一死。到了徙所，阳球又一次贿赂长官，意欲对其加害，"所赂者反以其情戒邕"。

（清）吴历
松壑鸣琴图
（临摹）

此时的蔡邕，对三闾大夫屈原有了更深刻的理解，他曾作有一篇《吊屈原文》寄寓自己的感受：

迥隔世而遥吊，讬白水而腾文。……鹔鸠轩翥，鸾凤挫翮。啄碎琬琰，宝其瓴甋。皇车奔而失辖，执辔忽而不顾。卒坏覆而不振，顾抱石其何补！

忠而被谤，信而见疑，对蔡邕来说，"顾抱石其何补"，不仅是他对屈原一生的理解，也是他对个人遭遇的一种解脱和释然。此时，他对政治已经丧失了希望和信心，唯一不能放下的是他续修汉史的事业。

流寓江海的这十多年间，蔡邕遇到了很多奇书奇事，他自己也留下了许多富于传奇色彩的趣闻逸事，乐于撰集名士风流的南朝人将其记录下来，给他的生平蒙上了一层神秘的气息。在吴地，蔡邕留下了不少关于音乐的佳话，如他得遇焦木而制作出绝妙的乐器"焦尾琴"；他赴宴席时，隔窗闻琴音而感知杀机，遂中途回旋；他曾入青溪访问世外高人，得《琴操》及琴谱而传于后世。这些奇闻逸事，以正史、别传、逸史的方式保留在典籍中。

左思

据《晋书·左思传》记载：

左思，字太冲，齐国临淄人也。其先齐之公族有左右公子，因为氏焉。家世儒学。父雍，起小吏，以能擢授殿中侍御史。

左思的父亲只是一名小官吏，再加上九品中正制、门阀制度，左思不能充分发挥自己治国安邦的才能。后来左思因妹妹左棻被封为贵嫔，才得以举家迁到国都洛阳，然后受到贾谧的赏识，成为所谓"二十四友"之一。他也曾因《三都赋》而名满天下，但始终未受到朝廷的重用。

根据史书的记载，左思是个相貌丑陋的人。《晋书·左思传》：

（思）貌寝，口讷而辞藻壮丽，不好交游，惟以闲居为事。

而魏晋南北朝时期不仅是文学自觉的时代，同时也是审美自觉的时代。魏晋时期的士人比任何时期都注重个人的容止风貌。人的文才、风度、外表、口才都成了审美对象。左思文章璀璨，才思敏捷，但是他因"口讷"而无从表达。可想而知，满怀抱负的左思是何等受挫。

左思最大的悲哀不是貌寝口讷，也不是不善交游，而是他出生在错误的时代，胸中有乾坤却只能困于一隅，不能够大刀阔斧地施展理想抱负。在"世胄蹑高位，英俊沉下僚"，深受门阀制度影响的西晋，左思作为丑陋的寒士，际遇可想而知。英雄无用武之地的悲哀笼罩着左思。

永康元年（300）的"八王之乱"成了左思生命中重要的转折，也是促成他性格变化的主要外因。他目睹了上层统治者为争夺利益而掀起的血雨腥风。贾后倒台，贾谧被诛，原来追随贾谧的"二十四友"陆续死于非命。残酷的现实终于令他警醒，不再对政治抱有任何幻想，当"齐王冏请为记室督"时，他放弃了这个机会，彻底走向了归隐的道路，终日与山林为伴，寄情山水，享受天伦之乐。这也使左思从痛苦的深渊中解放出来。前尘往事的痛苦，满腹才华的不遇，胸怀大志的不施，生不逢时的悲哀，通通都随风而去。左思性格中的自尊、自傲、自卑、自苦，最后都归于平和、豁达，这也是他能够在乱世，在纷杂的政治斗争中安稳生存的关键所在。

竹禅

在《百瓶斋琴谱》中，对于所录《忆故人》曲谱版本有一段详细的叙述，为清光绪己亥年（1899）顾少庚识，其云：

此谱乃庐陵彭筱香家骥受传于蜀僧竹禅之钞本，与旧谱刊传者迥异，盛行于巴蜀荆襄间，竹禅特其最善者耳。今年予出宰湘潭，筱香亦司权是邑，治理之暇，相与抚弄丝桐。筱香以此曲易予普庵，彼此互授，相期各守原本原拍，不改一

字一音也。

由此可知此中所录《忆故人》版本为蜀僧竹禅的抄本，后传于庐陵彭筱香。

中国音乐学院李祥霆教授在《吴景略先生的古琴演奏艺术》一文中，叙述了竹禅和尚与《忆故人》的一段渊源。该文在谈到吴景略先生的代表性琴曲《忆故人》时称：

《忆故人》产生时代不可考，出自清代后期竹禅和尚，近代彭祉卿家得其传，刊于1937年《今虞》琴刊，几十年来流传甚广。

著名琴家龚一在《古琴曲〈忆故人〉解析》一文中也说：

《忆故人》是很著名的一首琴曲，但流传时间并不太长，是二十世纪三十年代南方的一位古琴家彭祉卿先生家藏的谱子。我曾听张子谦先生说：那时候其他琴家希望彭先生把这谱子流传出来，然而彭先生说，他家曾经要求谱子不要外传，原因就是怕走形、变样。后来在多位老师、老前辈的要求下，彭先生终于公布了，并曾于1937年由张子谦先生手抄刊登在《今虞琴刊》上。

《今虞琴刊》中《忆故人》谱末的张子谦识文即印证了此说。

而成公亮先生在《〈忆故人〉音乐结构分析》一文中也认为：

乐谱初见于1937年出版的《今虞琴刊》，原是琴家彭祉卿的一首家传秘谱，创作年代大约在晚清。

从这些琴家所论看来，此《忆故人》确是出自竹禅，且与之前的三段版本有所区分。但是否为竹禅创作，还有待论证。但无论如何，竹禅的出现，为我们了解当下所弹谱本的渊源提供了一个较为清晰的脉络。

竹禅的生平介绍不多，在《巴蜀历代文化名人辞典·古代卷》中有一些叙述：

> 僧竹禅（1824—1901），俗姓王，号熹公，梁山县（今重庆市梁平区）人。二十岁在本邑报国寺削发为僧。作书画，尝钤"王子出家"及"报国削发"两方印，其意在此。后因触犯戒律，栖身新都宝光寺及新繁龙藏寺。与龙藏方丈雪堂谈诗论禅，相处甚洽。二十七岁出川云游，至汉口、上海，以鬻画为生，自号"四川怪僧"。画多怪异，自成一格。求画者日多，画名渐噪。四十岁，云游大江南北，数度入京，与光绪帝师翁同龢及徐郙友善。所至名山古刹，如北京法源寺、宁波天童寺、杭州灵隐寺、成都文殊院均有其遗墨。咸丰六年（1856）返里，赠双桂堂贝叶经、舍利子。光绪二十五年（1899）归任双桂堂方丈。二十七年（1901）病卒。

其丰富的人生阅历，为他的艺术成就提供了充沛的养分。

小结

无论是蔡邕还是左思、竹禅，从历史发展来看，他们的境遇有许多相同之处。琴曲以"山中思友人"或"山中思故人"为题，"山"或代指自己所处的"隐"的境遇，通过思友人或者思故人，期望这种境遇得到改善，同时期望引起与自己有同样处境的友人或者故人的共鸣。而《今虞琴刊》《百瓶斋琴谱》等所录的《忆故人》曲谱在题解内容上继承了其中的某些思想。从历代琴谱传承的规律来看，其减字谱的差异则是反映了该曲的一种进步，是在原有感情基础上进行的一种升华，使琴曲更加富于现实性。

三、曲谱音乐版本与赏析

1. 演奏版本

现今听到的《忆故人》琴曲，其演奏多是按照《今虞琴刊》所录曲谱作的打谱，

〔清〕高简
仿唐寅《秋林书屋图》
（临摹）

而《今虞琴刊》中的《忆故人》曲谱则是据彭庆寿的《理琴轩琴谱》抄录而来。此外，顾梅羹据《百瓶斋琴谱》打谱演奏的版本也是部分琴人传习的版本。

《今虞琴刊》中的张子谦识文交代了他曾与彭祉卿学习《忆故人》琴曲的线索。张子谦是广陵琴派的琴家，其技艺已达登峰造极的臻境，因此现在多流传该版本。

此外，虞山琴派吴景略的演奏也是首屈一指的，此演奏版本虽非彭祉卿亲授，但吴景略作为今虞琴社的核心成员，那个时期与彭祉卿、张子谦交往交流甚多，他根据彭庆寿家传抄本打谱的《忆故人》，尽管在参差跌宕方面有着浓郁的个人风格，但应该是被彭祉卿认可的。

顾梅羹据《百瓶斋琴谱》打谱的版本虽然流传有限，却与《今虞琴刊》刊载的《理琴轩旧藏本》有着同源的关系。彭祉卿英年早逝，《理琴轩旧藏本》也已佚失。所以顾梅羹的演奏，很可能更接近于早期的《忆故人》。

1910 年，查阜西在大庸（今张家界）受龚峰辉、田曦明、俞味莼等熏染，据上江抄本弹奏《忆故人》；续于 1935 年在上海与彭祉卿参合的《理琴轩琴谱》抄本。彭祉卿也曾提到《忆故人》有"他本"，但此传承谱本目前尚难以查明。

此外，还有其他演奏版本。如张子谦、孙裕德 1960 年前后的琴箫合奏，吴兆基 1988 年的演奏，梅曰强 1999 年的演奏，叶名珮 2008 年的演奏等等，均是《忆故人》琴曲演奏的多样性表达。

从诸琴家演奏频次来看，《忆故人》琴曲在很长一段时间内是十分受推崇的。

2. 情感表现与音乐韵味

现今最为流行的是 1937 年《今虞琴刊》的谱本。该曲以其柔美婉转的旋律、浓郁深沉的韵味深得琴人们的喜爱。其音乐内涵丰富，旋律灵动婉转、柔中见刚，且琴曲中多用缓慢的下滑音，犹如思绪的连绵往复，动人心弦。根据《今虞琴刊》的谱本记载，全谱共 6 段。

第一段：以清亮飘逸的泛音开头，营造空山幽谷一片宁静的气氛。泛音停止后，散、按音结合弹出，连绵不断的思绪随着起伏跌宕的音调展开。泛音部

分的重复，可以让人感受到思念之情如此之深、如此之切。偏音的出现使得音乐的调性有些暧昧，模糊不定，更能体现出思念之情的复杂和纠葛，悠悠思绪与朦胧意象隐隐现出。

第二段：乐句缓缓而起，音乐上板，速度开始稳定。缓慢而规整的节奏，反反复复表现绵绵思念之情。绵延不断的琴音，使人感到情真意切。整段结构有着常见的"呈示—发展—呼应"即"起—展—落"的三部性原则。

第三、第四段：旋律移向高音区，并由单音旋律转为采用空弦，低音作和音衬托。在旋律层层推进中，以双弦的强音表现激动的情绪，使乐曲达到高潮。从高点下落的过程中，出现韵味浓郁的语言吟诵式的乐句，犹如倾诉衷肠，非常感人。第四段有较大的发展和起伏，段尾的连续下行，思绪翻滚，心潮起伏，使思念故人之情达到高潮。二、三、四段均以固定终止型结束，有辗转反侧，"剪不断，理还乱"之感。

第五段：将第二段的呈示材料变化成上下句对答，再现第二段曲调，情绪渐趋平静。

第六段：是第一段的变化重复，节奏上恢复了第一段的散板形式，低音区跌宕的节奏和尾声激动的泛音曲调，又一次掀起感情上的波澜，这种古琴曲结尾段落常用的感叹式的音乐语汇和调式调性的变化，有欲抑先扬之妙。

总之，《忆故人》用律取音严谨，节奏在平稳中富于变化。多用缓慢的下滑音，表现其思绪的连绵往复，有依依不尽之感。一气流转，柔中见刚，如抽茧丝。在直接抒发感情的琴曲中，此曲称得上是一首优秀的作品。

四、结论

古人操琴以抒胸臆，意不在得人聆听，而琴音却往往触动人心。成公亮先生曾说："弹琴不是弹减字谱，而是弹音乐，是生命的振动。"而《忆故人》正是一曲生命的低语。从最初的一个短小的乐思，经过层层展衍，在反复辗转中愈发强烈，缱绻不已，最终又沉淀下来，归于平静。思念之情在这袅袅琴音

中得以尽诉，感人至深。

五、延伸阅读

历代古诗中思念故人或者友人的诗句不胜枚举，如：

1.〔唐〕杜甫《梦李白二首·其一》："故人入我梦，明我长相忆。"

2.〔南宋〕戴复古《贺新郎·寄丰真州》："但东望、故人翘首。"

3.〔北宋〕贺铸《钓船归·绿净春深好染衣》："南去北来徒自老，故人稀。"

4.〔唐〕李白《把酒问月·故人贾淳令予问之》："古人今人若流水，共看明月皆如此。"

5.〔唐〕韩愈《除官赴阙至江州寄鄂岳李大夫》："少年乐新知，衰暮思故友。"

6.〔唐〕孟浩然《岁暮归南山》："不才明主弃，多病故人疏。"

7.〔南宋〕陈克《临江仙·四海十年兵不解》："故人相望若为情。"

8.〔元〕王恽《水龙吟·送焦和之赴西夏行省》："邂逅淇南，岁寒独在，故人襟抱。"

9.〔南朝梁〕柳恽《江南曲》："洞庭有归客，潇湘逢故人。"

10.〔唐〕韦应物《淮上喜会梁川故人》："欢笑情如旧，萧疏鬓已斑。"

11.〔唐〕王维《送魏郡李太守赴任》："故人离别尽，淇上转骖䮌。"

12.〔南宋〕吴文英《沁园春·送翁宾旸游鄂渚》："松江上，念故人老矣，甘卧闲云。"

13.〔南宋〕周紫芝《临江仙·送光州曾使君》："谁知江上酒，还与故人倾。"

14.〔南宋〕葛长庚《水调歌头·江上春山远》："满目飞花万点，回首故人千里，把酒沃愁肠。"

15.〔唐〕李白《黄鹤楼送孟浩然之广陵》："故人西辞黄鹤楼，烟花三月下扬州。"

16.〔唐〕王勃《送杜少府之任蜀州》："海内存知己，天涯若比邻。"

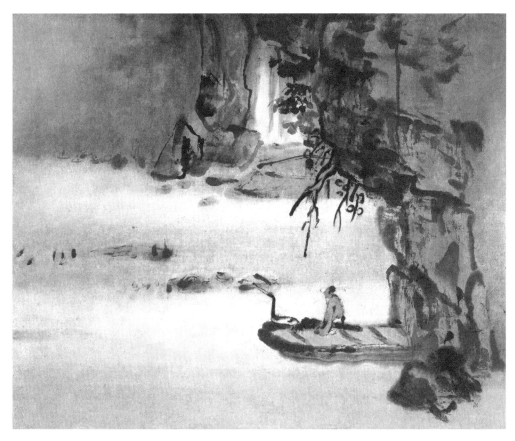

〔清〕高其佩
山水册
（临摹）

17.〔北宋〕秦观《满庭芳·碧水惊秋》："西窗下，风摇翠竹，疑是故人来。"

18.〔北宋〕王安石《渔家傲·平岸小桥千嶂抱》："忽忆故人今总老。"

19.〔北宋〕晏殊《采桑子·时光只解催人老》："时光只解催人老，不信多情，长恨离亭，泪滴春衫酒易醒。"

20.〔宋〕李清照《武陵春·春晚》："物是人非事事休，欲语泪先流。"

21.〔南宋〕何梦桂《摸鱼儿·记年时人人何处》："数人世相逢，百年欢笑，能得几回又。"

22.〔唐〕骆宾王《于易水送人》："昔时人已没，今日水犹寒。"

23.〔南宋〕陆游《沈园二首·其一》："伤心桥下春波绿，曾是惊鸿照影来。"

山中思友人

山中憶友人

山中憶故人

憶故人

憶故人

憶故人亦名君山中思故人或云空山憶故人傳為趙郁邦所作視言蔡氏五弄宜清調中彈側聲故此哲

微信扫码听曲

臞仙神奇秘譜　卉

谱书概述

　　《神奇秘谱》，明刻本，三卷，明朱权辑。朱权（1378—1448），明太祖朱元璋第十七子，封宁王，号臞仙，又号涵虚子、丹丘先生，谥曰"献"，世称宁献王。洪熙乙巳年（1425）朱权自序云：

　　今是谱乃予昔所受之曲，皆予之心声也，其一字一句、一点一画，无所隐讳。其名鄙俗者，悉更之以光琴道，故不凡于俗。刊之以传于世，使天下后世共得之，故不致泯于后学。屡加校正，用心非一日矣。如此者十有二年，是谱定定。

　　上卷为《太古神品》，收十六首作品，保存了唐、宋时期流传的古琴谱。朱权认为这些古曲"乃太古之操，昔人不传之秘"。如《遁世操》《华胥引》《古风操》《玄默》《招隐》《获麟》《秋月照茅亭》《山中思友人》《阳春》《小胡笳》《酒狂》《广陵散》《高山》《流水》等。

　　中、下卷为《霞外神品》，收琴曲四十八首，是朱权"昔所受之曲"。如《白雪》《猗兰》《雉朝飞》《楚歌》《乌夜啼》《大胡笳》《潇湘水云》《樵歌》等曲，这些作品曾长期活跃于古代琴坛，具有旺盛的艺术生命力与表现力。《琴曲集成》中，查阜西《〈神奇秘谱〉据本提要》："《霞外神品》是研究元明之际浙派琴艺的重要资料。"[1]

　　《神奇秘谱》中所辑录的琴曲，除中卷与下卷中的十四首以单纯调性为标题，

[1] 参见刘硕：《从朱权〈神奇秘谱〉看明代古琴谱的传承与演变》，硕士学位论文，南京师范大学，2014。

〔清〕高凤翰
山水
（临摹）

并配以简短谱例来说明该曲调式特点外，其余五十首中长篇古琴曲绝大多数在谱例前配有"题解"。这些"题解"有些是关于该曲的背景、渊源、演变情况，有的连音位、指法、段落都标写得很清楚，为古琴曲的研究提供了重要的参考依据。

朱权在编纂《神奇秘谱》时主张尊重各家各派的特点，认为："其操间有不同者，盖达人之志也，各出乎天性，不同于彼类"，"各有道焉，所以不同者多，使其同，则鄙也"。

基于这样的思想，该谱在音乐风格方面保留了不同地域、不同琴派的精华，由此被后人广泛称颂。

本书所录《山中思友人》一曲位于琴谱上卷《太古神品》第十三曲，凡三段，谱前有题解内容。

山中思友人

臞仙曰。是曲者興秋月照茅亭一人之所
作也。蓋曲之趣也。我有好懷无所控訴或
感時或懷古或傷悼。而无所發越者。非知
音何以與焉故思我昔日可人。而歌為之
訴其可得也乃作是曲。故前聖之而謌道
之不衍乃思聖人故曰我思美人天一方。
歌往段之之不徙是其言也。

（以下为减字谱）

歌六

一色

曲谱题解

　　臞仙[1]曰：是曲者，与《秋月照茅亭》[2]一人之所作也。盖曲之趣[3]也，我有好怀[4]，无所控诉，或感时[5]，或怀古[6]，或伤悼[7]，而无所发越[8]者，非知音何以与焉？故思我昔日可人[9]，而欲为之诉，莫可得也，乃作是曲。故前圣[10]之所谓道之不行[11]，乃思圣人。故曰："我思美人[12]天一方[13]，欲往从之不能忘。"是其言也。

注　释

[1] 臞仙：朱权之号。

[2]《秋月照茅亭》：古琴曲名，按朱权《神奇秘谱》题解所载，此曲为东汉蔡邕或西晋左思所作。

[3] 趣：旨趣、趣味。

[4] 好怀：一种值得体悟思索的情感。

[5] 感时：感慨时序的变化或时势的变迁。此处是一种情感来源，指一种伤感，因为思考时局之事而伤感。唐杜甫《春望》诗："感时花溅泪，恨别鸟惊心。"

[6] 怀古：思念、怀念古代的人和事。此处也是一种哀伤情感的来源。汉张衡《东京赋》："望先帝之旧墟，慨长思而怀古。"

[7] 伤悼：因怀念死者而哀伤，悲伤地悼念。此处也是一种哀伤情感的来源。《汉书·外戚传上·孝武李夫人》："上又自为作赋，以伤悼夫人。"

[8] 发越：抒发。见元刘壎《隐居通议》："珑玲其声，龙吟凤鸣，妙契大造，发越七情。"

[9] 可人：有才德、称心之人。《礼记·杂记下》："其所与游辟也，可人也。"孔颖达疏："可人也者，谓其人性行是堪可之人也，可任用之。"

[10] 前圣：古代圣贤。此处或指子路（孔门十哲之一）。

[11] 道之不行：道义已经行不通了。出自《论语·微子》。

[12] 美人：原是一种托喻，喻君王；或代指品德美好的人。

[13] 天一方：天各一方。出自汉苏武《古诗四首》："良友远离别，各在天一方。"

译 文

朱权说，这首曲子和《秋月照茅亭》琴曲是同一人创作。原曲所要表达的意思大概是自己胸中有一种情感，无处安放，无人倾诉。思绪万千，或因为世事变迁而长叹，或因为历史沧桑而感念，或因为怀念故人而伤戚，这些情感没有地方可以倾诉和传递，没有知心的朋友可以诉说。因此，想起以前那些性情相投、有才德的人，想要与他们倾诉衷肠，却终究无法实现，于是创作了这首琴曲。遥想春秋时期的子路曾感叹天下"道之不行"，于是思念起了圣人。所以说："我思念挚友却天各一方，想去找他们，为此念念不忘。"这首曲子的情境就像这句话。

〔宋〕佚名
雪峰远眺图
（临摹）

山中思友人

出惠庵人

山中憶故人

憶故人

憶故人

習審曏曏。

憶故人亦名山中思故人或云空山憶故人傳為

趙邪利琴親言蔡氏五弄箏情調中彈側聲故此

微信扫码听曲

〔清〕萧云从
山水册页之一
（临摹）

微信扫码听曲

〔清〕萧云从
山水册页之一
（临摹）

谱书概述

《浙音释字琴谱》，明刊本，仅存两卷，多处缺页。上卷因缺首页，行款不得知，下卷起始曲谱前有款识：

浙音释字琴谱卷之下
南昌板泽稽古生龚经效孔编释

可知此书名为《浙音释字琴谱》，下卷编释人为龚经，但未体现上卷的撰辑人是谁。据书中各琴曲题解均有"按祖王谱"之语，且《秋鸿》谱中有：

是曲也，祖王臒仙所作。

"祖王"即朱权，因此此书或与朱权后人有很大的关联。谱内收录琴曲仅存四十首，每曲逐音配有文字，大多难以演唱。个别为传统琴歌，如八段的《阳关三叠》为目前所见最早之版本，可惜其曲谱有残佚。除《阳关三叠》外，《列子御风》《天台引》《樵歌》的曲谱也有佚失。

本书所录《山中思友人》一曲位于琴谱下卷第十一曲，凡三段，谱内有题解、歌词等内容，题下注有"蔡邕作"。

山中思友人

作　蔡邕

希仙曰是曲也蔡邕所作　祖王譜云曲之為趣我有好

懷無乃　控訴或感時或懷古或傷悼而無乃發越著非

知音何以興為故思我昔日可人而欲為之訴莫可得

也乃作是曲故前聖之乃　謂道之不行乃思聖人故曰

我思美人天一方欲從徒我之不

能忘是其言也噫離合無憑焉

一　感懷

茅齋滿屋烟霞　興何賒　老梅看盡花

開謝山中宅　自惜韶華月明那良夜

遙憶故人何處也

二　憶舊

青山不減　白髮

無端月缺花殘可人　夢寐相關懷　交歡會合何難

曲谱题解与歌词

题解

希仙^[1]曰：是曲也，蔡邕^[2]所作。祖王谱^[3]云曲之为趣，我有好怀，无所控诉，或感时，或怀古，或伤悼，而无所发越者，非知音何以与焉？故思我昔日可人，而欲为之诉，莫可得也，乃作是曲。故前圣之所谓道之不行^[4]，乃思圣人。故曰："我思美人天一方，欲往从之不能忘。"是其言也。噫^[5]！离合^[6]无凭^[7]焉。

歌词

一、感怀

茅斋满屋烟霞，兴何赊^[8]，老梅看尽花开谢，山中空自惜韶华。月明那良夜，遥忆故人何处也。

二、忆旧

青山不减，白发无端，月缺花残，可人梦寐相关，忆交欢会合何难。叠嶂层峦，虎隐龙蟠^[9]，不堪回首长安。路漫漫，云树杳，地天宽。

三、知我

慨叹参商^[10]，地连千里，天各一方，空自热衷肠。无情鱼雁，有限韶光^[11]，流水烟斜阳。

〔清〕金农
《人物山水图》册第十一开·昔年曾见
（临摹）

注　释

[1] 希仙：原名不详，通过《浙音释字琴谱》中尊称朱权为"祖王"这一信息，可得知其应为朱权后裔。

[2] 蔡邕：东汉时期名臣，文学家、书法家，才女蔡文姬之父，作琴曲"蔡氏五弄"。

[3] 祖王谱：指朱权《神奇秘谱》。

[4] 道之不行：道义已经行不通了。出自《论语·微子》："子路从而后，遇丈人，以杖荷蓧。子路问曰：'子见夫子乎？'丈人曰：'四体不勤，五谷不分，孰为夫子？'植其杖而芸。子路拱而立。止子路宿，杀鸡为黍而食之，见其二子焉。明日，子路行以告。子曰：'隐者也。'使子路反见之。至，则行矣。子路曰：'不仕无义。长幼之节，不可废也；君臣之义，如之何其废之？欲洁其身，而乱大伦。君子之仕也，行其义也。道之不行，已知之矣。'"

[5] 噫：语气词，表示悲痛或叹息。

[6] 离合：悲欢离合。

[7] 凭：凭据。

[8] 赊：远。王勃《太公遇文王赞》："城阙虽近，风云尚赊。"

[9] 虎隐龙蟠：形容地势险要。

[10] 参商：指的是参星与商星，二者在星空中此出彼没，古人以此比喻彼此不能相见。

[11] 韶光：指美好的时光。

译 文

希仙说，此曲是东汉蔡邕所作。祖王朱权的《神奇秘谱》记载此曲的旨趣是自己胸中有一种情感，无处安放，无人倾诉。思绪万千，或因为世事变迁而长叹，或因为历史沧桑而感念，或因为怀念故人而悲伤地悼念，这些情感没有地方可以倾诉和传递，没有知心的朋友可以诉说。因此，想起以前那些性情相投、有才德的人，想要与他们倾诉衷肠，却终究无法实现，于是创作了这首琴曲。遥想春秋时期的子路曾感叹天下"道之不行"，于是思念起了圣人。所以说："我思念挚友却天各一方，想去找他们，为此念念不忘。"这首曲子的情境就像这句话。唉！悲欢离合总是毫无来由啊！

山中思友人

山中憶故人

憶故人

憶故人

勾奋曩。一

憶故人亦名山中思故人或云空山憶故人傳為蔡

趙郇利琴規言蔡氏五弄寄清調中彈側聲故此

微信扫码听曲

〔宋〕马远
林和靖图
（临摹）

谱书概述

　　《荻灰馆琴谱》，清钞本，欧阳书唐著。琴谱目录标题旁注有"锦江欧阳文书唐氏甫著"题款。据查阜西先生于 20 世纪 50 年代考定，该谱是"钞于清咸丰三年以后的川派"。谱书有转弦歌、琴面诸称、琴背诸称、左右手指法释义一百零四则、上古指法五十七则以及琴谱十三曲。其中《高山》《流水》《山中忆故人》《孔子读周易》《庄周梦蝶》等曲末有"书唐氏识文"。

　　本书所录《山中忆故人》一曲为书中第三首琴曲，徵音，凡五段，谱末有后记。

山中憶故人　徵音五段

其一　爰下方得其音

色

其二

其四

其五

五 六 七

三 四 五 六 七

三

喬晜 正

曲冬

余嘗鼓憶故人一曲每撫之不釋於懷發無端之感
慨動無限之悲涼欲墮淚而莫同起愁思於萬狀一
彈再鼓黯然神傷能不悲哉殆以善慈之祠鼓壞其
之娛乃為念增感嘆矣況乎秋風落月發幽顯於長
天青山白雲動相思於兩地聽蕉窗之夜雨知己談

曲谱后记

余尝鼓忆故人一曲，每郁郁[1]不释于怀，发无端之感慨，动无限之悲凉，欲堕泪[2]而莫因，起愁思于万状[3]。一弹再鼓，黯然神伤，能不悲哉？殆以善愁之胸[4]鼓凄其之调[5]，乃为愈增感叹矣。况乎秋风落月，发幽籁[6]于长天青山白云，动相思于两地，听蕉窗之夜雨[7]，知己谈……（后文残佚）

注　释

[1] 郁郁：形容情绪不佳、不开心。

[2] 堕泪：落泪。

[3] 万状：很多种样子，表示程度极深。

[4] 善愁之胸：多愁善感之心绪。

[5] 调：曲调。

[6] 幽籁：幽远雅致的琴声。

[7] 蕉窗之夜雨：拍打窗外蕉叶的夜雨。

〔明〕唐寅
浔阳八景图卷（局部）
（临摹）

译 文

　　我曾经弹奏《忆故人》这首曲子，每次心中都有无法释放的苦闷，抒发出莫名的感慨，触动内心无限的悲凉，想要流泪都是因为心中的各种愁思。一遍又一遍弹奏，心情沮丧，神情忧伤，怎么能不悲伤？大概是因为自己以多愁善感的心绪弹奏了这种凄凉的曲调，所以会更加感叹吧。况且是在秋风落月之时抚动琴弦，发出如此幽远雅致的声音，飘散于天空、青山、白云之间，引起天各一方的相思，听着外面淅沥的雨打蕉叶声，与知己交谈……

山中思友人

山中憶友人

山中憶故人

憶故人

憶故人

憶故人亦名山中思故人或云空山憶故人傳厉

趙耶利琴親言蔡氏五弄寄清调中弹倒声故指

微信扫码听曲

〔清〕萧云从
山水册页之一
（临摹）

谱书概述

《百瓶斋琴谱》，清稿本，青城张合修孔山传授，华阳顾玉成少庚辑订。卷末顾梅羹跋云：

> 先大父百瓶老人手订琴谱，辑于清咸丰六年丙辰，精楷亲书，计指法一卷，曲操二卷。

谱分卷上、卷下、卷外三卷，内有指法谱字详释及琴曲共二十四首，其中卷上录有《高山》《流水》《良宵引》《鸥鹭忘机》《孔子读易》《梅花三弄》等十曲；卷下录有《秋塞吟》《潇湘夜雨》《风雷引》《普庵咒》《醉渔唱晚》《渔樵问答》《平沙落雁》等十一曲；卷外还录有《渔歌》《忆故人》《阳关三叠》三曲。按顾梅羹跋云：

> 借先大父此谱录本，备采编影印，爰复加厘次，以指法谱字为卷首，张孔山传谱二十一曲分为卷上、卷下，后增三曲则为卷外。

该谱每曲都用朱笔点板，旁用工尺谱对应。每曲谱末有题跋，其跋内容包括了此曲的出处、作者考证、全曲音乐情感的表现、各段落音乐形象的分析、下指须知等方面。其思维缜密、论证客观、叙述精详、学术水平高超，是古往今来多数琴谱所不及的。该谱的出现对于我们研究琴曲发展及川派古琴文化起到重要的参考作用。

本书所收《忆故人》曲谱位于书中外卷第二曲，角调徵音，凡六段。琴曲最后有顾少庚及彭庆寿识文各一篇。

憶故人

其一

太簇商調徵音寄黃鐘均借正調彈不慢三絃即角調徵音凡六段

其二

首句承上爱乍入調

上
巳

⬜ 其三

⬜ 其四

其五

其六

爱收跌宫弹

尾声

复四本调色

（即 鼍）

曲冬

憶故人又名山中思友人或山中思故人或空山憶故人
傳為後漢蔡邕所作邑嘗以直言彈劾遭宦寺
姦佞之害流放五原嗣又亡命江海遠跡吳會積年
飄泊懷舊感時傷悼之情無可發越冀得知音傾
訴而興我思美人天一方欲往從之不能忘之想故
其曲意展轉往復音韻委婉低徊其一往情深百端
感慨之況真如慕如訴如繪如見信非大手筆不能若
此傳神也

此譜乃廬陵趙筱香家驥受傳於蜀僧竹禪之鈔本

與舊譜刊傳者迥異盛行於巴蜀荆襄間竹禪特其
最善者耳今年予出宰湘潭筱香亦司榷是邑治
理之暇相与搉弄絲桐筱香以此曲易予普菴彼此
互授相期各守原本原拍不致一字一音也
光緒己亥清和少庚識於眙潭官廨

趙耶利琴規言蔡氏五弄寄清調中彈側聲故皆以
清殺此操借正調以彈慢三絃之調當屬黃鍾宫
然曲中低聲祇用及一絃徽外虛散音而不用（推出不在）
嗽實為太簇商蓋寄商於宫者也商調宜以商音
起畢今兹乃用徵音而於末段收音轉入正調使

徵變為商以協本調与側聲請殺之法正合則信乎

幽居秋思之流亞也原本僅註徵音不載均調今為考

定如此杜工部句云老去漸於詩律細余於琴也亦然

本採用律取音謹嚴有法韻收徵音輔之商即於其

位用吟而取猱於羽角宮聲暗藏句中不露起結泛

音首尾相應前後踢宕兩用蠍行照顧有情入調後節

奏停匀層次不紊三段兩疊節短音長四段自七徵引

上四徵又自四徵貫下九徵一氣流轉指与滯機九徵

帶音緩上振尾朝宗尤為著力五段前四句兩疊經

綿往復不盡依三當求絃外之音方得曲中之趣他本

於其後妄增一段按之腔韻格不相入顯為贅疣芟去

可也，先清太守筱香公最精此操，晚年他曲屏不復弹，
而此獨不去手，人比之為范履霜，余髫年趨庭得受
指法，童而習之，三十年来未敢或忘，今春客遊武林主
舊社友顧子梅羹寓齋，梅羹且介其女弟子黃碧源，
浼余肄習此操，並出示其尊公所輯百瓶齋琴譜，
獲讀此操題識，述及与先太守互授信守之因緣，益知
先輩論交有道，傳習唯真，為不可及也，而余与梅羹復
世誼相承，又各繼先業，湘中結社，山右授琴，莫不与共，十
餘年来，情好愈篤，非但知音已也，時余駕絃既斷，故
宅琴書又燬，天涯飄泊，乘興為家，挼絃動操有不
勝今昔之感已，甲戌長夏廬陵彭慶壽識

曲谱后记

一、顾少庚文

《忆故人》又名《山中思友人》，或《山中思故人》，或《空山忆故人》，传[1]为后汉蔡邕所作。邕尝[2]以直言弹劾[3]，遭宦寺[4]奸佞之害，流放五原[5]，嗣[6]又亡命江海[7]，远迹[8]吴会[9]。积年[10]飘泊，怀旧感时伤悼之情，无可发越。冀[11]得知音倾诉，而兴[12]"我思美人天一方，欲往从之不能忘"之想。故其曲意展转往复，音韵委婉低徊，其一往情深，百端感慨之况[13]，真如慕如诉[14]，如绘如见，信[15]非大手笔不能若此[16]传神也。

此谱乃庐陵[17]彭筱香家骥[18]受传于蜀僧竹禅[19]之钞本[20]，与旧谱刊传者迥异，盛行于巴蜀荆襄间，竹禅特其最善者耳。今年予出宰[21]湘潭[22]，筱香亦司权[23]是邑[24]，治理之暇，相与[25]抚弄丝桐[26]。筱香以此曲易予普庵[27]，彼此互授，相期各守原本原拍[28]，不改一字一音也。

光绪己亥[29]清和[30]少庚识于昭潭[31]官廨[32]

注　释

[1] 传：相传。

[2] 尝：曾经。

[3] 弹劾：担任监察职务的官员检举官吏的罪状。东汉光和元年，灾异变故时有发生，汉灵帝下诏询问蔡邕。蔡邕直言上奏，认为妇人、宦官干预政事，是灾异发生的原因之一，并弹劾贪赃枉法的一些官员。不料奏章内容外泄，他因此被奸佞构陷。

[4] 宦侍：宦官。宦官古称侍人。

[5] 五原：五原郡，地名。汉武帝元朔二年（前127）置。郡治在九原县（今内蒙古包头市九原区麻池镇西北），隶属于朔方刺史部。东汉时属并州。献帝建安二十年（215）废。《后汉书·蔡邕传》里记载他曾流居五原安阳县。

[6] 嗣：接着，随后。

[7] 亡命江海：四处逃亡。江海：泛指四方各地，旧时指隐士的居处，引申为退隐。

[8] 远迹：踪迹远离尘世。谓隐居。

[9] 吴会：汉朝时期吴郡、会稽两地的合称。

[10] 积年：多年。

[11] 冀：希望。

[12] 兴：起，生发。《论语·阳货》孔子云："《诗》可以兴，可以观，可以群，可以怨。"

[13] 况：情形，境况和情味。

[14] 如慕如诉：如同思慕，如同倾诉。苏轼《前赤壁赋》："其声呜呜然，如怨如慕，如泣如诉。"

[15] 信：确信，相信。

[16] 若此：如此，像这样。

[17] 庐陵：地名，今江西省吉安市。

[18] 家骥：家骥人璧，喻指优秀人才。明胡应麟《诗薮·国朝下》："穆庙时，寓内承平，荐绅韦布，操觚令简，家骥人璧，云集都下。"

[19] 竹禅：俗姓王，法名熹，清代著名书画大师、佛学大师、古琴大师。

（清）杜湘　山水册页之一　（临摹）

[20] 钞本：照原稿或刻印本抄写的书。

[21] 出宰：京官外调任县官。

[22] 湘潭：县名，今湖南省湘潭市南部、湘江中游。

[23] 司权：思量，商榷。

[24] 邑：县。

[25] 相与：结交朋友。

[26] 丝桐：指琴。古人削桐为琴，练丝为弦，故称。

[27] 普庵：这里指《普庵咒》，古琴曲。

[28] 拍：节奏；速度。

[29] 光绪己亥：光绪二十五年（1899）。

[30] 清和：农历四月的俗称。

[31] 昭潭：昭山下的深潭，今湖南境内。

[32] 官廨：官署，官吏办公的房舍。

译　文

　　《忆故人》又名《山中思友人》或《山中思故人》《空山忆故人》。相传是东汉蔡邕所作。蔡邕曾经进谏皇上，直言外戚和宦官干政之害，因而被奸佞陷害，流放至五原郡。随后为保性命再次远逃至吴会之地。多年漂泊不定，朝不保夕，让他怀念过往，感慨世事变迁，伤心地悼念已故的亲朋好友，满腔之情无处抒发。此时真希望能得一位知音好友，与之倾诉畅谈，于是生发了"我思念挚友却天各一方，想去找他们，为此念念不忘"的想象。所以，此曲意境辗转往复，乐音韵味委婉低徊，一往情深。听之，确有百般感触涤荡心间，如同思慕便得以倾诉、如同描绘便得以亲见。可以确信，若不是有大能之人作曲，决不能有如此传神之效。

　　这首曲子的曲谱，是江西庐陵的青年才俊彭筱香从蜀地著名禅师竹禅那里

得到的抄本，与刊印流传的旧谱完全不同。此曲盛行于巴蜀之地和荆州八郡，以竹禅禅师最善此曲。今年我从京城外调任职于湘潭，彭筱香也在这里管某些商品的专营专卖。筱香常与我在公务之余弹奏琴曲。筱香用这首琴曲与我交流古琴曲《普庵咒》，我教授他《普庵咒》，他教授我《忆故人》，彼此均遵照琴谱原本的乐音和节奏弹奏，相约不改变琴曲任何部分。

光绪己亥清和少庚识于昭潭官廨

二、彭庆寿文

赵耶利[1]《琴规》言，"蔡氏五弄"[2]寄清调[3]中弹侧声[4]，故皆以清杀。此操借正调[5]以弹慢[6]三弦之调，当属黄钟[7]宫[8]，然曲中低声，只用及一弦徽外[9]，虚散音而不用（推出[10]不在其例），实为太簇商[11]，盖寄商于宫[12]者也。商调宜以商音起毕[13]，今兹[14]乃用徵音，而于末段收音转入正调，使徵变为商[15]，以从本调与侧声清杀之法正合，则信乎《幽居》[16]《秋思》[17]之流曲也。原本仅注徵音，不载均调[18]，今为考定如此。杜工部[19]句云"老去渐于诗律细"，余于琴也亦然。

本操[20]用律取音[21]，谨严有法，韵收徵音，辅之商，即于其位用吟[22]，而取猱[23]于羽角，宫声暗藏句中不露，起结泛音[24]，首尾相应，前后踢宕[25]，两用"蟹行"，照顾有情。入调后节奏停匀，层次不紊。三段两罨，节短音长。四段自七徽引上四徽，又自四徽贯下九徽，一气流转，指无滞机[26]，九徽带音缓上，振尾朝宗，尤为著力。五段前四句两叠，缠绵往复，不尽依依，当求弦外之音，方得曲中之趣。他本于其后妄增[27]一段，按之腔韵格不相入，显为赘疣[28]，芟[29]去可也。

先清太守筱香公最精此操，晚年他曲屏不复弹，而此独不去手，人比之为范履霜[30]。余髫年[31]趋庭[32]，得受指法，童而习之，三十年来，未敢或忘。

今春客游武林[33]，主旧社友顾子梅羹寓斋。梅羹且介其女弟子黄碧源，从余肄习此操，并出示其尊公所辑《百瓶斋琴谱》，获读此操题识，述及与先太守互授信守之因繇，益知先辈论交有道，传习唯真，为不可及也。而余与梅羹复世谊相承，又各继先业，湘中结社，山右授琴，莫不与共。十余年来，情好愈笃，非但知音已也。时余鸳弦既断，故宅琴书又毁，天涯羁泊[34]，乘兴为家，抚弦动操，有不胜今昔之感已。

甲戌辰夏庐陵彭庆寿识

注　释

[1] 赵耶利："耶利"又作"耶律"（《旧唐书·经籍志》）、"邪利"（《崇文总目》）、"邦利"（《通考》）、"耶梨"（《日本国见在书目》）等，音译不同。唐代琴家（可能是胡人）。《太平御览》称其为天水（今属甘肃）人。唐贞观初年，其以琴艺名于时，从学者甚众。著有《琴叙谱》《弹琴手势谱》《弹琴右手法》等书，均已散佚。

[2] "蔡氏五弄"：指蔡邕所作的五首古琴曲，包括《游春》《渌水》《幽居》《坐愁》《秋思》。

[3] 清调：以商为主的音乐调式。汉代乐府相和歌有平调、清调、瑟（侧）调，"皆周'房中乐'之遗声也，汉世谓之三调"。（《旧唐书·音乐志》）

[4] 侧声：侧调之声。即以宫音为主的曲调，以清调的弦法弹侧（瑟）调的音。

[5] 正调：琴的基本调式。正调亦称宫调、正宫调、黄钟调、仲吕调等。大部分琴曲都是正调琴曲，最具代表性的有《平沙落雁》《流水》《梅花三弄》《渔樵问答》等。《醉渔唱晚》《忆故人》等琴曲也借此调弹奏。

[6] 慢：降低琴弦原有音高，称为慢。

[7] 黄钟：传统音律之名，位列十二律之首。中国传统音乐律法共分十二——阳律六：黄钟、太簇、姑洗、蕤宾、夷则、无射；阴律六：大吕、夹钟、中吕、林钟、南吕、应钟。

[8] 宫：中国传统音乐的音阶名。下文"商""徵"同。

〔清〕石涛
山水十开之一
（临摹）

[9] 徽外：十三徽位之外。

[10] 推出：古琴指法，左手中指将弦向外推放。

[11] 太簇商：太簇律之商。

[12] 寄商于宫：将商音移调到宫音的高度演奏。

[13] 商音起毕：商调琴曲的首尾音一般均为商音。

[14] 今兹：现在，如今。

[15] 徵变为商：徵音音高移入商调的音节关系中，代替原有商音。相当于琴曲整体音高升高了近乎纯四度。

[16]《幽居》：古琴曲，"蔡氏五弄"之一。

[17]《秋思》：古琴曲，"蔡氏五弄"之一。

[18] 均调：调性整齐，此处指商调。

[19] 杜工部：杜甫。唐广德二年（764）春，严武表荐杜甫为检校工部员外郎，因此后人又称杜甫为"杜工部"。

[20] 操：曲。古琴曲多以"操""畅""引""弄"等称之。

[21] 用律取音：琴曲音高严格遵循律法。

[22] 吟："吟猱"之吟。古琴演奏中一种体现韵味的技巧，较"猱"显细腻。

[23] 猱："吟猱"之猱。古琴演奏中一种体现韵味的技巧，较"吟"显沧桑。

[24] 泛音：一种倍音，清亮通透。古琴三种演奏音为散音、按音、泛音。

[25] 踢宕：或作"跌宕"。指演奏时的节奏。上下声中，轻重相间；前后句中，紧慢不均。

[26] 滞机：停滞的机会。

[27] 妄增：随便增加。

[28] 赘疣（zhuì yóu）：皮肤上长的肉瘤，比喻多余无用的东西。

[29] 芟（shān）：删。原意为割草，引申为除去。东汉许慎《说文》："芟，刈草也。"

[30] 范履霜：宋代范仲淹之绰号。宋代陆游《老学庵笔记》卷九："范文正公喜弹琴，然平日止弹《履霜》一操，时人谓之'范履霜'。"

[31] 髫（tiáo）年：幼年。

[32] 趋庭：典出《论语注疏·季氏》。"（孔子）尝独立，鲤趋而过庭。曰：'学诗乎？'对曰：'未也。''不学诗，无以言。'鲤退而学诗。"鲤，孔子之子伯鱼。后以"趋庭"

为承受父教的代称。

[33] 武林：杭州旧称。

[34] 羁泊：羁旅漂泊，因身不由己而寄居、漂留（他乡）。

译　文

　　赵耶利在《琴规》这本书中说，"蔡氏五弄"是借用清调调式弹奏侧调之音，所以均是清杀之声。《忆故人》这首琴曲，借正调调式弹奏慢三弦的音调，必然属于黄钟之宫，但是琴曲中的低音部分只用到一弦徽外之音，其他虚散音都没有使用（推出这种指法并不统计在内）。实际演奏时，太簇律之商，均移调至宫音音高弹奏。商调乐曲首尾之音一般最好都是商音，当下这首曲子用的是徵音起，而末段尾音以正调收束，让原本的徵音变为了商音。这样从原本调式结合侧调之声清杀的方法恰好可以融合，像《幽居》《秋思》一类的曲子就是如此。此曲原本只记录了徵音而并未写明调式，现在经过考证得出以上结论。正如杜甫说他老了后渐知诗律并运之细致自如那样，我则是"渐于琴律细"了。

　　本曲所用乐音均遵循乐律，慎重严谨，一丝不苟。乐曲开始时音韵落在徵音上，结尾落在商音上，在演奏到徵音、商音的时候用吟来修饰，而在演奏到羽音、角音的时候用猱，宫声隐藏在乐句之中，与泛音结合，首尾相应，前后节奏张弛有度，两用"蟹行"指法，兼顾了情感的表达。入调后，节奏停顿均匀有致，结构层次有条不紊。第三段两处"掩"，节奏干练，取音有偿。第四段取音从七徽向上直到四徽，又自四徽而下直至九徽，转化一气呵成，用指畅快淋漓毫无停滞，乐音自九徽再缓缓变高，曲调若游鱼摆尾逆流而上，力量渲染尤其突出。第五段前四句乐音重叠，交替循环，尽显依依不舍之情。应当认真体会曲意所指，明白作曲家弦外之音，方才能体会并演奏出此曲的妙趣。此琴曲的其他版本在此段之后无端地增加了一段曲谱，这段增加的曲谱与全曲腔调韵脚格格不入，如同肉瘤一般突兀多余，完全可以删掉。

（元）任仁发
横琴高士图轴（局部）

　　前朝太守彭筱香最擅长演奏此曲，他晚年摒弃其他乐曲不弹，唯独对这首琴曲爱不释手，人们将他与范仲淹爱《履霜》的典故相提并论来称赞他。我幼年便学琴于父亲，得到了指法的传授，自孩童时起便勤而习之，至今三十年，从未敢忘记。今年春天我客居杭州，住在以前今虞琴社的社友顾梅羹的寓所，梅羹并介绍他的女弟子黄碧源从我这学习此曲，（梅羹）并拿出他父亲所辑《百瓶斋琴谱》给我看，我得以阅读此曲的题识，题识讲述了他父亲与先太守(彭筱香)互相信守的缘由，更加了解了先辈之间谈论交友的道理，以及传授学习追求本真，是我们所不能比的。而我与梅羹又是世代故交，各自继承了祖辈的事业，一起在湖南组织社团，在山西教授习琴，十余年来，感情越来越深厚，不只是单纯的知音。现在我的妻子已经不在，往昔的宅院和琴书都已经被破坏，而我依旧浪迹天涯，漂泊不定，以车马为家，每每抚动琴弦弹奏此曲，总有感叹世事无常，沧桑变幻，蹉跎岁月之感。

甲戌辰夏庐陵彭庆寿识

山中思友人

山中憶故人

山中憶故人

憶故人

憶故人

勾齊戳。

憶故人亦名山中思故人或云空山憶故人傳為

趙耶利琴親言蔡氏五弄寄清調中彈倒聲故浯

一 感懷

A — 神奇秘谱

B — 浙音释字琴谱

C — 荻灰馆琴谱

D — 百瓶斋琴谱

E — 今虞琴刊

I

微信扫码听曲

〔清〕杨晋
仿古山水十二开之一
（临摹）

谱书概述

《今虞琴刊》，古琴社刊，民国二十六年（1937）由今虞琴社编印。今虞琴社，是民国二十五年（1936）由查阜西、彭庆寿、徐元白、庄剑丞和樊少云等在苏州成立的一个古琴琴社。《今虞琴刊》是琴社发行的第一部社刊，汇集了近代藏琴、琴人、琴社等丰富的琴学资料，包括《论说》《学术》《图画》《记述》《曲操》《纪载》《介绍》《艺文》《杂录》十部分，体现了"发抒琴学心得，交换操缦知识，记载琴坛盛事，留备丝桐文献"的主旨思想，也是近代唯一一部古琴社刊。

《今虞琴刊》所录曲操五种，其中只有《忆故人》《泣颜回》有曲谱，《鸥鹭忘机》《秋江夜泊》《静观吟》三曲仅有节拍。

本书所录《忆故人》曲谱为六段，题下注有"理琴轩旧藏本"和"彭庆寿"款字，琴曲减字谱旁还注有工尺谱字。

憶故人　太簇商調微音寄黃鐘均借正調彈不慢三絃
凡六段　理琴軒舊藏本　　彭慶壽

第一段

（以下为减字谱琴曲指法谱字，逐列自右至左、自上而下排列，因系古琴减字谱字符，兹不逐一转录）

第二段

入調

第三段

第五段

第六段

（此页为减字谱，系古琴曲谱）

憶故人亦名山中思故人或云空山憶故人傳為蔡中郎作

趙邪利琴規言蔡氏五弄寄清調中彈側聲故皆以清般

此操借正調以彈慢三絃之調宮屬黃鐘宮此曲中低聲

誡用及一絃徽外盧散音而不用推出不實為太簇商蓋

寄商於宮者也商調宜以商音起畢令姦乃用徽音而

於末段收音者務入正調使徵變為商以從本調與側聲

清殺之法正合則信手拈店秋思之流亞也原本僅註徵

音不載均調令為考定如此杜工部句云老去斷於

詩律細余於琴也云云

本操用律取音謹嚴有法韻收徵音輔之以商印於

其住用吟而取孫於羽角宮聲暗藏句中不露起結

泛音首尾相應前後踢宕兩用懶行业顧有情入

調汶節奏停勻唐不奈三段兩疊節短音長四段

自又徽引上四徽又自四徽買下九徽一氣流轉指要滯

機乃過徽帶音緩之振尾朝宗尤為著力五段前四

句兩疊運綿佳復不盡依之當求絃外之音方得

曲中之趣他本於其泛妄增一段按之腔韻終不相

入顯為贅疣芟去可也先情太守徵香公最精

此操晚年他曲府只復彈而此獨不去手人此之為
范䏁霜慶壽影齡趙庭待受指法重兩暗之
三十年未敢戒武巳癸酉薄游京國止於吳門甲戌又
客武林與舊社友李阜西顧梅羹及吳越知音
琴尊酬唱靴相累月臨別鋒寫數本當贈
時故宅琴書已燼天涯羈伯來興為家授弦
勤操有不勝今昔之感已
　　　　　　廬陵彭慶壽識
此曲彭祉卿師先生重時受自趙庭研精三十年
未嘗間斷狗造詣狗深余先德耀不隨偶人
自前歲漫遊江浙偶一援尋賦者神移爭請
當語於走大江南北流傳殆遍惟賴轉抄暗

漫失其真或竟自迷其迷先生輒引為感悵矣

秘之余既拜去秋與先生訪交琴尊酬唱輒期

逾俉二年未叔就學而未敢以請且有以知

手先生之志也今幸得而承教矣且盡待

先生之與矣而於先生之志惡乎以不書雜此

抱漢守真責原在我循規絜矩遽冀以

人

乙亥冬十月真卅張子謙識

曲谱后记

一、彭庆寿文

《忆故人》亦名《山中思故人》，或云《空山忆故人》，传为蔡中郎作。赵耶利《琴规》言，"蔡氏五弄"寄清调中弹侧声，故皆以清杀。此操借正调以弹慢三弦之调，当属黄钟宫，然曲中低声，只用及一弦徽外，虚散音而不用（推出不在其例），实为太簇商，盖寄商于宫者也。商调宜以商音起毕，今兹乃用徵音而于末段收音转入正调，使徵变为商，以从本调与侧声清杀之法正合，则信乎《幽居》《秋思》之流曲也。原本仅注徵音，不载均调，今为考定如此。杜工部句云"老去渐于诗律细"，余于琴也亦然。

本操用律取音，谨严有法，韵收徵音，辅之以商，即于其位用吟，而取猱于羽角，宫声暗藏句中不露，起结泛音，首尾相应，前后踢宕，两用"蟹行"，照顾有情，入调后节奏停匀，层次不紊，三段两罨，节短音长。四段自七徽引上四徽，又自四徽贯下九徽，一气流转，指无滞机，九徽带音缓上，振尾朝宗，尤为著力。五段前四句两叠，缠绵往复，不尽依依，当求弦外之音，方得曲中之趣。他本于其后妄增一段，按之腔韵，格不相入，显为赘疣，芟去可也。

先清太守筱香公最精此操，晚年他曲屏不复弹，而此独不去手，人比之为范履霜。庆寿[1]髫龄趋庭，得受指法，童而习之，三十年未敢或忘。癸酉薄游[2]京国止于吴门[3]，甲戌又客武林，与旧社友查阜西、顾梅羹及吴越知音琴尊[4]酬唱，

辄^[5]相累月，临别绎^[6]写数本留赠。时故宅琴书已毁，天涯羁泊，乘兴为家^[7]，抚弦动操，有不胜今昔之感已。

庐陵彭庆寿识

注 释

[1] 庆寿：彭庆寿，字祉卿。《忆故人》传谱人。因擅鼓"渔歌"，又有"彭渔歌"的雅称。与查阜西、张子谦并称"浦东三杰"，今虞琴社创始人之一。

[2] 薄游：为薄禄而宦游于外。

[3] 吴门：苏州或苏州一带，春秋时为吴国故地，故称。

[4] 琴尊：琴与酒樽。"尊"通"樽"。

[5] 辄（zhé）：就，总是。

[6] 绎：整顿思绪。本义为抽丝，又可引申为寻求、分析等义。

[7] 乘兴为家：兴之所至便是家了。

译 文

《忆故人》又名《山中思故人》，或者名《空山忆故人》，据说是蔡邕所作。赵耶利在《琴规》这本书中说，"蔡氏五弄"是借用清调调式弹奏侧调之音，所以均是清杀之声。《忆故人》这首琴曲，借正调调式弹奏慢三弦的音调，必然属于黄钟之宫，但是琴曲中的低音部分只用到一弦徽外之音，其他虚散音都没有使用（推出这种指法并不统计在内）。实际演奏时太簇律之商，均移调至宫音音高弹奏。商调乐曲首尾之音一般最好都是商音，当下这首曲子用的是徵音起，而末段尾音以正调收束，让原本的徵音变为了商音。这样从原本调式结

合侧调之声清杀的方法恰好可以融合，像《幽居》《秋思》一类的曲子就是如此。此曲原本只记录了徵音而并未写明调式，现在经过考证得出以上结论。正如杜甫说他老了后渐知诗律并运之细致自如那样，我则是"渐于琴律细"了。

本曲所用乐音均遵循乐律，慎重严谨，一丝不苟。乐曲开始时音韵落在徵音上，结尾落在商音上，在演奏到徵音、商音的时候用吟来修饰，而在演奏到羽音、角音的时候用猱，宫声隐藏在乐句之中，与泛音结合，首尾相应，前后节奏张弛有度，两用"蟹行"指法，兼顾了情感的表达，入调后，节奏停顿均匀有致，结构层次有条不紊。第三段两处"掩"，节奏干练，取音有偿。第四段取音从七徽向上直到四徽，又自四徽而下直至九徽，转化一气呵成，用指畅快淋漓毫无停滞，乐音自九徽再缓缓变高，曲调若游鱼摆尾逆流而上，力量渲染尤其突出。第五段前四句乐音重叠，交替循环，尽显依依不舍之情。应当认真体会曲意所指，明白作曲家弦外之音，方才能体会并演奏出此曲的妙趣。此琴曲的其他版本在此段之后无端地增加了一段曲谱，这段增加的曲谱与全曲腔调韵脚格格不入，如同肉瘤一般突兀多余，完全可以删掉。

前朝太守彭筱香最擅长演奏此曲，他晚年摒弃其他乐曲不弹，唯独对这首琴曲爱不释手，人们将他与范仲淹爱《履霜》的典故相提并论来称赞他。我幼年便学琴于父亲，得到了指法的传授，自孩童时起便勤而习之，至今三十年，从未敢忘记。1933 年为微薄的俸禄而外出为官，从首都到苏州一带。1934 年又客居杭州，和今虞琴社的旧舍友查阜西、顾梅羹以及吴越之地的其他知音一起，琴酒相伴，互赠诗词，就这样度过了许多个月。临别之际我整顿思绪写了不少笔墨赠予友人。今时今日，往昔的宅院和琴书都已经毁掉了，而我依旧浪迹天涯，兴之所至便是家，每每抚动琴弦弹奏此曲，总有世事无常，沧桑变幻，蹉跎岁月之感。

<div style="text-align: right">庐陵彭庆寿识</div>

二、张子谦文

此曲彭祉卿[1]先生童时受自趋庭，研精三十年，未尝间断，故造诣独深，含光隐耀[2]，不滥传人[3]。自前岁[4]漫游江浙，偶一[5]抚弄，听者神移[6]，争请留谱。于是大江南北流传渐广，惟辗转抄习，浸失其真，或竟自是其是[7]。先生辄引为憾，将复秘[8]之。余既于去秋与先生订交[9]，琴尊酬唱，辄相追陪[10]。一年来欲就学而未敢以请[11]，盖有以知乎先生之志也；今幸得而承教矣，且尽得先生之奥[12]矣，而于先生之志，恶[13]可以不书？虽然抱璞守真[14]，责[15]原在我，循规絜矩[16]，还冀[17]后人。

乙亥冬[18]十月真州[19]张子谦识

注　释

[1] 彭祉卿：彭庆寿，字祉卿。

[2] 含光隐耀：出自宋代王质《蓦山溪·咏茶》："含光隐耀，尘土埋豪杰。"此处指彭祉卿先生行事低调，藏隐光彩。

[3] 不滥传人：不无原则地传授于人。

[4] 前岁：前年。

[5] 偶一：偶然一次。

[6] 神移：心动神移，形容彭祉卿先生所传《忆故人》感人至深。

[7] 自是其是：自以为自己是对的。

[8] 复秘：再次潜藏，指《忆故人》之旨可能再次罕有人知。

[9] 订交：成为朋友。明叶盛《水东日记·王孟端遗事》："毗陵王绂孟端，高介绝俗之士，所订交皆一时名人，遇流俗辈辄白眼视之。"

[10] 追陪：追随，伴随。出自唐韩愈《奉酬卢给事云夫四兄曲江荷花行见寄，并呈上》："上界真人足官府，岂如散仙鞭笞鸾凤终日相追陪。"

[11] 未敢以请：不敢于请教。

[12] 奥：奥妙。

[13] 恶（wū）：疑问词，如何。

[14] 抱璞守真：怀璞玉般淳朴的本性，保持本有的纯真。出于《老子》。

[15] 责：责任。

[16] 循规絜矩：遵循法度与规则。

[17] 冀：希望、期望。

[18] 乙亥：指 1935 年。

[19] 真州：今仪征，江苏省县级市，古称真州。

译　文

　　这首琴曲是彭祖卿先生孩童之时蒙他父亲传授。他精心研习已有三十年，没有间断过，所以具有极深厚的造诣，但先生行事低调，不好为人师，不随意传授。自从前年先生漫游江浙，偶然弹起此曲，听者无不心动神移，争相请求先生留下琴谱。于是此曲渐渐在各地流传开来，只是琴谱在辗转誊抄修习之中，渐渐失去了其真意，抑或是誊抄修习者自以为是。先生因此感到遗憾将琴谱再次潜藏起来。我于去年秋天结识先生，相互成为好友，琴酒相伴，互赠诗词，相互陪伴一年多。其间十分想学这首琴曲，但并不敢轻易开口相求，大概是因为我知道先生内心的志向。于今，我有幸得到先生教授此曲，尽得真传，而先生志向，我怎能不写出来呢？我的责任是还琴曲以本来样貌，至于如何追寻其中真意，还要寄希望于后人。

乙亥冬十月真州张子谦记

〔清〕王鉴
仿古山水册之一
（临摹）

参考文献

[1] 叶盛撰. 水东日记. 魏中平, 点校. 北京: 中华书局,1980.

[2] 许健. 琴史初编. 北京: 人民音乐出版社,1982.

[3] 刘向编. 楚辞全译. 黄寿祺,梅桐生, 译注. 贵阳: 贵州人民出版社,1984.

[4] 曹大中.《惜诵》《抽思》《思美人》作于怀王时代考辨. 中国文学研究,1987(1).

[5] 盛广智, 等主编. 中国古今工具书大辞典. 长春: 吉林人民出版社,1990.

[6] 姚品文. 朱权研究. 南昌: 江西高校出版社,1993.

[7] 姜亮夫, 等. 先秦诗鉴赏辞典. 上海: 上海辞书出版社,1998.

[8] 顾梅羹. 琴学备要. 上海: 上海音乐出版社,2004.

[9] 杜亚雄. 中国传统乐理教程. 上海: 上海音乐出版社,2004.

[10] 李吉提. 中国音乐结构分析概论. 北京: 中央音乐学院出版社,2004.

[11] 王铁麟. 中国诗词(修订版). 上海: 上海人民美术出版社,2004.

[12] 王震亚. 古琴曲分析. 中央音乐学院出版社,2005.

[13] 沈康年编. 说文解字诂林索引. 昆明: 云南人民出版社,2006.

[14] 李莫森编注. 咏茶诗词曲赋鉴赏. 上海: 上海社会科学院出版社,2006.

[15] 王海燕,尚晓阳注析. 历代赋选. 海口: 南海出版公司,2007.

[16] 今虞琴社编. 今虞琴刊. 上海: 上海社会科学院出版社,2009.

[17] 中国艺术研究院音乐研究所,北京古琴研究会编. 琴曲集成. 北京: 中华书局,2010.

[18] 丁明顺. 最是离别意缠绵——古琴名曲《忆故人》及其唱片版本. 音响技术,2012(4).

[19] 郑丽玲. 考证《思美人》作于顷襄王时期. 青春岁月,2012(20).

[20] 王辉斌. 蔡邕与《琴操》及其题解批评. 广西师范大学学报(哲学社会科学版),2013(3).

[21] 李娟. 以"操缦"观成公亮琴乐——从《忆故人》谈起. 音乐研究,2014(04).

[22] 夏蒙. 浅析琴曲《忆故人》音乐结构特点. 黄河之声,2014(16).

[23] 蔡德莉. 解读蔡邕. 文教资料,2016(3).

[24] 丁华华, 杨鹏. 从古琴音乐的情感基本表现形式解析琴曲《忆故人》. 艺术评鉴,2017(21).

[25] 梁懿琦. 一曲低语诉衷肠——浅析琴曲《忆故人》. 戏剧之家,2018(13).

[26] 郭佩狄. 满眼春风百事非——古琴曲《忆故人》分析. 戏剧之家,2019(25).

[27] 黄山. "上海竹禅"与《忆故人》. 上海采风,2019(3).

[28] 陈海燕. 汉末名士蔡邕家世及生平考述. 西南石油大学学报(社会科学版),2010(01).

[29] 纪晓岚编纂. 文渊阁四库全书·汉书. 北京: 北京出版社,2012.

[30] 郑玄注, 等注. 十三经古注. 北京: 中华书局,2014.

[31] 王承略, 李笑岩, 译注. 楚辞. 济南, 山东画报出版社,2014.

[32] 屈原, 宋玉. 楚辞. 武汉: 崇文书局,2017.

[33] 朱熹. 朱子语类. 黎靖德编. 武汉: 崇文书局,2018.

[34] 葛晓音. 杜甫诗选评. 上海: 上海古籍出版社,2019.

[35] 汤显祖. 牡丹亭. 武汉: 崇文书局,2019.

[36] 王夫之. 古诗评选. 上海: 上海古籍出版社,2011.

[37] 曾国藩纂. 十八家诗钞. 长沙: 岳麓书社,2015.

[38] 朱谦之撰. 新编诸子集成. 老子, 校释. 北京: 中华书局,2017.

〔明〕沈周
青绿山水图
（临摹）

古琴品鉴之"绿绮台"（仿）

款式：仲尼式

尺寸：长度 120 cm　隐间 111 cm　额宽 16.5 cm　肩宽 19 cm　尾宽 13.5 cm

髹漆：栗色大漆鹿角灰霜，通体流水断兼牛毛断纹。

琴底板：江西百年梓木。

面材：潮州开元禅寺藏经阁于 2012 年整修撤换之门槛杉木。

复制日期：2014 年（首次）。

工艺周期：2 年。

斫琴师：王可逊。

测绘参照：东莞市可园博物馆邓尔雅绿绮台琴原拓片。

馆藏：东莞市可园博物馆。

东莞可园为广东四大名园之一，始建于清朝道光年间。园内筑有一楼，楼内珍藏着唐代武德二年（619）制的传世名琴——绿绮台琴，此楼也因此而得名绿绮楼。

绿绮台琴为唐代斫制名琴，至今已有 1402 年历史了。以此命名的古代古琴有两张：一为武德琴，一为大历琴。

东莞可园珍藏的绿绮琴为仲尼式，通体流水断兼牛毛断纹，髹黑漆，经沧桑岁月，已渐变为褚色。无铭款，仅在龙池上以隶书刻"绿绮台"三字，龙池右侧有楷书"大唐武德二年制"七字，似嘉庆年间曾在广东做官的福建书法家

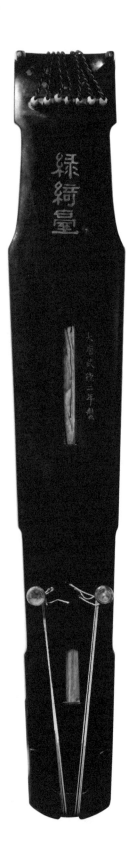

伊秉绶的字迹。

据屈大均《广东新语》载，琴曾属明武宗朱厚照所有。后以琴赐大臣刘某，明末归南海诗人邝露所得。邝露工诗能琴，著有《峤雅》等多种文集，所居海雪堂中多宝物，最珍惜者为两张古琴，即"绿绮台"及"南风"。南风琴曾是宋理宗赵昀的内府之物，今藏山东省博物馆。邝氏出游必携二琴，穷困时也曾将其暂质于当铺，待有钱时又赎回，故其诗有"四壁无归尚典琴"之句。清顺治七年（1650）清兵攻广州，邝与诸将坚守凡十月，城破时，邝露返海雪堂中，穿上明朝官服，将二琴及所藏诸宝器环列身畔，待清兵入室，从容就戮。

邝露殉难后，琴被清兵所抢得，售于市上，为归善（今惠阳）人叶龙文以百金所得。叶氏某日泛舟丰湖，邀请当时文士一起雅聚，席中叶氏抱出绿绮台琴，诸人一见先朝遗物，都唏嘘不已，当场赋诗，诗僧今释作《绿绮琴歌》。"岭南三大家"中的梁佩兰、屈大均都有诗咏此，而以屈大均之作最脍炙人口，其中"我友忠魂今有托，先朝法物不同沉"之句更是一字一泪。康熙年间，著名诗人王士禛（渔洋），亦将邝露抱琴殉难之事迹记入他所著的《池北偶谈》，另有诗咏邝氏"海雪畸人死抱琴，朱弦疏越有遗音"。后来，此琴由叶龙文后人保存了数代，至道光末年，叶氏家人因穷困将琴质于当铺却无力赎还，被东莞人张敬修买下。

张敬修是莞城望族、抗清名将张家玉之后人，又是可园的主人。他得到绿绮台琴后专门在可园中辟"绿绮楼"以宝藏之。张氏一门风雅，他的侄子张嘉谟、孙辈张崇光等都是书画名家，名园名琴，一时传为佳话。不过，清末时此琴已残首尾。后在民国初年（1912），张家亦逐渐中落，琴亦因破残不堪修复而售于同邑邓尔雅。邓尔雅与张家素有交往，深知此琴的意义，因此他所得虽是一张朽琴，却视同性命，自己作诗屡次提到此琴，为人书楹联也常用屈大均、梁佩兰等咏琴的诗句。后来叶恭绰先生在市肆获得今释和尚手书《绿绮琴歌》长卷，即以赠邓氏，邓氏更欢喜不已。20世纪40年代时，杨新伦先生看过此琴，已不堪弹奏。1959年香港举办广东名家书画展，这两件珍宝被展出，引起文物界的轰动。在此前的1944年，邓尔雅筑于香港大埔的"绿绮园"被台风吹毁，邓

所藏大量书籍、文物均遭破坏，从废墟中抢救出的绿绮台琴却安然无恙，他视此为奇迹，随即迁居九龙以安顿名琴，直至临终之际，仍命家人将琴放在病榻畔，抚摩不舍以至最后一息。

2001年东莞市可园博物馆被国务院列为全国重点文物保护单位。博物馆多方联络此琴持有者并商谈回购事宜，终因价格之巨未能达成。

2014年东莞市可园博物馆联系到斫琴师王可逊先生，邀请他重斫绿绮台琴。王可逊先生深知此意义非凡，不敢怠慢。他四处寻找合适的琴材，终于在潮州开元禅寺寻得藏经阁门槛旧杉木一块，之后又遍查资料，测绘绿绮台琴存世拓片，研究断纹工艺，最终于2016年成功斫制"绿绮台琴"。如今绿绮台琴被永久收藏于东莞市可园博物馆岭南建筑厅内。

古琴与诗词

思美人

〔战国〕屈原

思美人[1]兮,擥涕[2]而伫眙[3]。

媒[4]绝路阻兮,言不可结而诒[5]。

蹇蹇[6]之烦冤兮,陷滞而不发。

申旦[7]以舒中情[8]兮,志沈菀[9]而莫达。

愿寄言于浮云兮,遇丰隆[10]而不将[11];

因归鸟[12]而致辞兮,羌[13]迅高[14]而难当。

高辛[15]之灵盛[16]兮,遭玄鸟[17]而致诒[18]。

[1] 美人:这是一种托喻,指楚怀王。一说指楚顷襄王。

[2] 擥(lǎn)涕:揩干涕泪。擥,同"揽",收。

[3] 伫眙(zhù)眙(chì):久立呆望。伫,同"伫",长久站立。眙,瞪眼直视。

[4] 媒:使双方发生关系的人或事物。

[5] 诒(yí):通"贻",赠予。

[6] 蹇(jiǎn)蹇:同"謇(jiǎn)謇",忠贞之言。一说忠言直谏。

[7] 申旦:犹言申明。一说天天。

[8] 中情:内心的感情。

[9] 沈(chén)菀(yùn):沉闷而郁结。沈,同"沉"。菀,同"蕴",郁结,积滞。

[10] 丰隆:雨神。一说云神。

[11] 不将:不肯送来。

[12] 归鸟:指鸿雁。

[13] 羌(qiāng):句首语气词。

[14] 迅高:指鸟飞高且快。一说鸟飞得又快又高。迅,一作"宿",指鸟巢。

[15] 高辛:帝喾(kù)。帝喾初受封于辛,后即帝位,号高辛氏。

[16] 灵盛(shèng):犹言神灵。盛,一作"晟(shèng)"。

[17] 玄鸟:凤凰。一说燕子。

[18] 诒:通"贻",指聘礼。一说赠送,此作名词用,指送的蛋。另一种说法同"给(dài)",欺也。玄鸟致诒:指帝喾娶简狄的故事。这里是以求女喻思君。

欲变节^[19]以从俗兮，媿^[20]易初而屈志。

独历年而离愍^[21]兮，羌冯心^[22]犹未化^[23]。

宁隐闵^[24]而寿考兮，何变易之可为！

知前辙^[25]之不遂兮，未改此度^[26]。

车既覆而马颠兮，塞^[27]独怀此异路。

勒骐骥^[28]而更驾兮，造父^[29]为我操之。

迁^[30]逡次^[31]而勿驱兮，聊假日^[32]以须时^[33]。

指嶓冢^[34]之西隈^[35]兮，与曛黄^[36]以为期。

开春发岁兮，白日出之悠悠^[37]。

吾将荡志^[38]而愉乐兮，遵江夏^[39]以娱忧。

擥^[40]大薄^[41]之芳茝^[42]兮，搴^[43]长洲之宿莽^[44]。

惜吾不及古人兮，吾谁与玩此芳草？

[19] 变节：丧失气节。

[20] 媿（kuì）：同"愧"。

[21] 离愍（mǐn）：谓遭遇祸患。离，遭受。

[22] 冯（píng）心：愤懑的心情。冯，同"凭"。

[23] 未化：未消失。

[24] 隐闵（mǐn）：隐忍着忧悯。隐，隐忍。闵，通"悯"，痛苦。

[25] 辙：车轮所辗的辙印，此处指道路。

[26] 度：原则，法度，规范。

[27] 塞：犹羌、乃，句首发语词。

[28] 骐（qí）骥（jì）：骏马，良马。

[29] 造父：周穆王时人，以善于驾车闻名。

[30] 迁：犹言前进。

[31] 逡（qūn）次：义同逡巡，指缓行。

[32] 假（jiǎ）日：犹言费些日子。

[33] 须时：等待时机。

[34] 嶓（bō）冢：山名，在秦西，又名兑山，是秦国最初的封地。

[35] 隈（wēi）：山边。

[36] 曛（xūn）黄：黄昏。曛，落日的余光，一作"纁（xūn）"。

[37] 悠悠：舒缓、悠长的样子。

[38] 荡志：放怀，散荡心情。

[39] 遵江夏：江指长江，夏指夏水.是说沿着这两条水东行。

[40] 擥：同"揽"，采摘。

[41] 薄：草木交错。

[42] 芳茝（chǎi）：香芷，一种香草。

[43] 搴（qiān）：拔取。

[44] 宿莽：冬生不死的草。揽芳茝、搴宿莽：是说准备为国家自效其才能。

解扁薄 [45] 与杂菜兮，备 [46] 以为交佩 [47]。

佩缤纷 [48] 以缭转 [49] 兮，遂萎绝 [50] 而离异 [51]。

吾且僡佪 [52] 以娱忧兮，观南人 [53] 之变态 [54]。

窃快 [55] 在中心兮，扬 [56] 厥冯 [57] 而不竢 [58]。

芳与泽 [59] 其杂糅兮，羌芳华 [60] 自中出。

纷郁郁 [61] 其远承 [62] 兮，满内而外扬。

情与质信可保 [63] 兮，羌居蔽 [64] 而闻章 [65]。

令薜荔 [66] 以为理兮，惮 [67] 举趾 [68] 而缘木 [69]。

因 [70] 芙蓉而为媒兮，惮褰裳 [71] 而濡足 [72]。

登高 [73] 吾不说 [74] 兮，入下 [75] 吾不能。

[45] 扁薄：指成丛的扁蓄。一作"蒻薄"

[46] 备：备置，备办的意思。

[47] 交佩：左右佩带。

[48] 缤纷：指恶草很多。

[49] 缭转：言其互相缠绕。

[50] 萎绝：指芳草的枯萎绝灭。

[51] 离异：言其不为人所佩用。

[52] 僡（chán）佪（huái）：犹低回。一说徘徊。

[53] 南人：就是"南夷"，指楚国的统治集团。

[54] 变态：一种出乎情理以外的不正常态度。

[55] 窃快：指隐藏而不敢公开的欢快。窃，私也。

[56] 扬：捐弃。

[57] 厥冯（píng）：愤懑之心。冯，同"凭"。

[58] 竢（sì）：同"俟"，等待。

[59] 泽：污秽。

[60] 芳华：芬芳的花朵。

[61] 郁郁：指香气浓郁。

[62] 承：奉也。一说作"蒸"。

[63] 情质可保：意谓没有丧失原来的清白。

[64] 居蔽：很偏僻的地方。一说被逐在野。

[65] 章：同"彰"，明。

[66] 薜（bì）荔（lì）：茎蔓植物。

[67] 惮（dàn）：害怕，这里可解作不愿意。

[68] 举趾：提起脚步。

[69] 缘木：爬树。

[70] 因：凭借。

[71] 褰（qiān）裳：提起衣服。褰，撩起，揭起。

[72] 濡（rú）：沾湿。

[73] 登高：意指委屈自己、迁就别人。一说喻攀附权贵。

[74] 说（yuè）：同"悦"，欢喜。

[75] 入下：同流合污，喻降格变节。

〔明〕文徵明
聚桂斋图卷
（临摹）

固朕形之不服 [76] 兮，然容与 [77] 而狐疑 [78]。

广遂 [79] 前画兮，未改此度也。

命则处幽 [80] 吾将罢 [81] 兮，愿及 [82] 白日之未暮也。

独茕茕 [83] 而南行兮，思彭咸之故 [84] 也。

[76] 不服：不习惯的意思。

[77] 容与：徘徊不前的样子。

[78] 狐疑：犹豫。

[79] 广遂：犹言多方以求实现。

[80] 处幽：指迁谪远行，与前"居蔽"相应。一说居住幽僻之地。

[81] 罢（pí）：同"疲"，疲倦，完、尽的意思。

[82] 及：趁着，赶上。白日未暮：象征国事尚有可为，与前"白日出之悠悠"相应。

[83] 茕（qióng）茕：孤单的样子。

[84] 故：旧迹，故事。

简　析

　　此诗当为屈原于放逐江南途中所作,其创作时间尚无定论,主要有两种说法,一种说法是创作于楚怀王时期屈原被流放于汉北之时,另一种说法则认为作于楚顷襄王时期屈原被放逐于江南之时。

　　此诗表述的心愿为思国、思乡和美政理想一定要实现,希望君主不重蹈历史覆辙,努力振兴楚国。如同《离骚》一样,其最大的特点是"依诗取兴,引类譬喻",如"善鸟香草以配忠贞,恶禽臭物以比谗佞,灵脩美人以媲于君,宓妃佚女以譬贤臣"等。

　　诗题"思美人"即是"灵脩美人以媲于君"的体现。香草美人皆是作者心目中的理想象征,"美人"在诗中并非指一般意义上的美女,而是指楚国君主(至于是哪位君主——怀王抑或顷襄王,历来有争议)。屈原撰写此诗的目的,就是试图以思美人的形式,表达自己对君主的希冀和思念,以求得到君主的信赖而实现自己的理想。

　　然而,遗憾的是君主并不赏识,致使诗人只得发出"吾谁与玩此芳草"的慨叹。诗人以芳草自譬,说芳草虽与污秽杂糅,但芳草终能卓然自现,决不会为污秽所没。美人、鲜花、香草,在诗篇中都成了作者的理想象征,它们形象地表现了诗人本身的气质形象及诗篇的主旨。

　　全诗主旨为追慕先贤,感慨时世,劝谏君王,希望君王不重蹈历史覆辙,努力振兴楚国,表现出作者坚守节操、不变节从俗的决心。其基本立场和出发点是思君、爱君,而思君、爱君之中又带有怨君、待君之意。

〔明〕蓝瑛
江皋飞雪图
（临摹）

忆故人

彭祉卿传谱

（复一古琴教材，黄德欣 略改）

主编简介

刘晓睿

中国传统文化促进会古琴文化艺术委员会副主任，古琴文献研究学者，古琴文献研究室创办人，《琴者》古琴季刊杂志创办人，主持整理出版数本重要古琴工具图书。

2012 年春开始学习古琴，2018 年受教于唐健垣博士、李祥霆教授。2013 年春着手整理古琴文献工作，至今已数年。在此期间，累计整理历代古琴谱书近 220 部、琴曲 4300 余首、指法释义 20000 余条等。

2018 年初开始策划并主持编纂古琴文献系列图书，包括《中国古琴谱集》《明精钞彩绘本·太古遗音》《历代古琴文献汇编·琴曲释义卷》《历代古琴文献汇编·斫琴制度卷》《历代古琴文献汇编·抚琴要则卷》《历代古琴文献汇编·琴人琴事卷》《历代古琴曲谱汇考·流水》《历代古琴曲谱汇考·梅花三弄》《历代古琴曲谱汇考·潇湘水云》《历代古琴曲谱汇考·广陵散》《历代古琴曲谱汇考·阳关三叠》《历代古琴曲谱汇考·渔樵问答》《历代古琴曲谱汇考·平沙落雁》等。

图书在版编目（CIP）数据

蔡邕与忆故人 / 刘晓睿主编 . —南宁：广西美术出版社，
2021.5

（图说中国古琴丛书）

ISBN 978-7-5494-2378-1

Ⅰ．①蔡⋯　Ⅱ．①刘⋯　Ⅲ．①古琴－研究－中国
Ⅳ．① J632.31

中国版本图书馆 CIP 数据核字（2021）第 088147 号

图说中国古琴丛书

丛书主编 / 刘晓睿
丛书策划 / 梁秋芬　钟志宏
　　　　　　黄　喆　白　桦

蔡邕与 忆故人

CAI YONG YU YI GU REN

主　　编 / 刘晓睿
图书策划 / 梁秋芬
责任编辑 / 白　桦　钟志宏
助理编辑 / 覃　祎
丛书设计 / 石绍康
装帧设计 / 海　靖
责任校对 / 肖丽新
责任监制 / 韦　芳
出版发行 / 广西美术出版社
【南宁市青秀区望园路 9 号】
邮　　编 / 530023
网　　址 / www.gxfinearts.com
印　　刷 / 广西壮族自治区地质印刷厂
开　　本 / 787 mm×1092 mm　1/16
印　　张 / 8.5
字　　数 / 170 千
印　　数 / 5000 册
版次印次 / 2021 年 5 月第 1 版第 1 次印刷
书　　号 / ISBN 978-7-5494-2378-1
定　　价 / 68.00 元

《图说中国古琴丛书》